재난의
예술

지은이 **최종철**

이화여자대학교 미술사학과에서 현대미술을 강의하는 교수다. 2012년 미국 플로리다 대학에서 「재현할 수 없는 것을 재현하기: 후기 사진 시대 사진의 윤리학」이라는 논문으로 박사학위를 받았다. 지난 10여 년간 재난 예술에 관한 다양한 글들을 국내외 저널에 발표했다. 『언더 블루 컵』(현실문화, 2023), 『로절린드 크라우스』(커뮤니케이션북스, 2024) 등을 번역, 저술했다.

재난의 예술

초판1쇄 펴냄 2024년 4월 9일

지은이 최종철
펴낸이 유재건
펴낸곳 (주)그린비출판사
주소 서울시 마포구 와우산로 180, 4층
대표전화 02-702-2717 | **팩스** 02-703-0272
홈페이지 www.greenbee.co.kr
원고투고 및 문의 editor@greenbee.co.kr

편집 이진희, 구세주, 송예진, 원영인 | **디자인** 이은솔, 박예은
마케팅 육소연 | **물류유통** 류경희 | **경영관리** 이선희

ISBN 978-89-7682-862-0 03600

독자의 학문사변행學問思辨行을 돕는 든든한 가이드 _(주)그린비출판사

포스트 세월호 시대,

고통과 구원은 충분히 말해졌는가?

재난의 예술

최종철 지음

그린비

너무 울어 텅 비어 버렸는가 매미 허물은

마쓰오 바쇼

목차

들어가며

어느새 세월호 참사 10주기가 되었다. 지난 10여 년간 세월호 참사에 관해 쓴 글들을 묶어 낸다. 이렇게 묶어 놓고 보니 당시에는 치열하고 시급했던 고민들이 낯설고 때늦어 보인다. 몇 해 전 누군가 한 매체에서 "세월호에 대해 논하는 것은 이제 추레한 일이 되어 버렸다"라고 말한 적 있는데, 정말 세월호 참사에 대해 연구하고 글을 쓰는 것이 시대착오적인 일이 되어 버린 것 같아 안타까울 따름이다. 기술주의와 배금주의가 판치는 작금의 미술계에 이처럼 뒤늦은 재난의 서사가 어떤 새로운 반향을 만들 수 있을까? 세월호를 잊지 않겠다던 다짐의 시효가 끝난 것 같은 요즘, 그 참사를 기억한다는 것은 어떤 의미가 있을까? 세월호의 아픈 이미지들이 전하려 했던, 아직 한 번도 충분히 말해지지 못한 고통과 구원의 이야기는 무엇인가? 이 책에 수록된 글들은 이러한 때늦은 반성과 물음 속에서 다시 하나로 묶이게 되었다.

세월호 참사에 관한 내 연구는 2014년 4월에 발표한 「'재난의 재현'이 '재현의 재난'이 될 때: 재현 불가능성의 문화정치학」(『미술사학보』, no. 42, 2014)이라는 논문에서 시작한다. 세월호 참사 일주일 후에 개최된 한 학술대회에서 발표된 그 논문은 물론 세월호 참사를 염두에 두고 쓴 글이 아니었다. 당시 나는 미국 유학을 마친 후 일본의 한 대학에서 강의하고 있었고, 그 논문은 9.11 테러라는 전대미문의 재난 이후 미국의 문화 예술계에 발생한 예술적 표현의 침체와 위기를 다룬 글이었다. 그런데 학술대회 일주일 전에 세월호 참사가 발생했고, 재난의 재현 불가능성을 다룬 그 논문은 세월호 참사의 이루 말할 수 없는 고통과 상실감 속에서 침묵할 수밖에 없는 예술의 운명에 대한 글로 읽히게 되었다. 그 논문 이후로 나는 세월호 참사를 비롯한 재난 예술에 관한 연구를 일종의 소명 의식과 함께 지속하였고, 해당 분야에 나름 유의미한 경력을 쌓은 연구자가 되었다.

　왜 세월호인가 하고 사람들은 내게 묻는다. 고백하건대 당시 나는 세월호 참사에 심중한 책무를 느낄 만큼의 정치·사회적 식견이나 경험이 없는 사람이었을 뿐만 아니라 세월호가 침몰하던 2014년 4월 16일 한국에 있지도 않았다. 어쩌면 나는 '시대의 밖을 떠돌던 국외자'로서 내 시대에 대한 부채감을 그처럼 부족한 연구로 덜어 내고 싶었는지 모르겠다. 헛된 공명심이나 정치적 올바름에 대한 강박의 소산이라 해도 할 말은 없다. 그러나 당시 내 마음을 사로잡았던 것은 당장은 불가해한 삶의 연쇄적 우연들이

나를 그러한 재난 연구 속으로 몰아가고 있다는 느낌이었다. 내 미국 유학 생활이 나를 포스트 9.11 시대의 문화적 위기에 대한 인문적 성찰로 이끌었고, 역시 우연한 기회에 얻은 일본에서의 교직 생활이 3.11 동일본 대지진 이후 일본의 문화 예술계로 나를 끌어들였던 것처럼, 또다시 어떤 운명이 나를 4.16 참사 이후 한국 사회의 재난적 상황으로 이끌고 있음을 느꼈다. 포스트 세월호의 모순적 지평 속에서 내가 감지했던 것은 재난이 우리의 현실을 규정하는 새로운 시대적 조건이 되었고, 세월호 참사는 동시대를 사는 예술가들이 더 이상 외면할 수 없는 절박한 시대상의 일부가 되었다는 점이다. 시대정신의 표상 혹은 당대의 전위적 의식의 표출로서 예술이 지닌 임무를 상기해 본다면, 오히려 세월호를 외면하고 자기 나름의 예술적·학문적 목표를 추구하는 작가와 이론가들이 이상해 보일 따름이었다.

자료에 따르면 세월호 참사 이후 1년간 학계의 다양한 분과에서 세월호에 관한 연구물들이 출간되었는데, 당시 기준으로 가장 낮은 연구 참여율을 보인 학문 분과가 바로 미술사 분야였다고 한다. 참사 1주기에 이르러서조차 단 한 편의 논문도 발표되지 않았던 것으로 기억된다. 물론 여기에는 이유가 있다. 세월호 참사를 객관적이고 합리적인 논설로 고찰하는 여타의 학문 분과들과 달리 미술 분야는 재난의 시각적 구체성, 고통의 예리한 감각성과 대면해야 했으며 그러한 예술적 관습에 뒤따르는 윤리적 문제로부터 결코 자유로울 수 없었기 때문이다. 수많은 예술가들

과 예술 이론가들이 세월호 참사 이후 표현의 불가능성, 재현의 부당함, 예술의 중지를 자신들이 겪은 재난의 거대한 충격에 대한 반응으로 토로해 내고 있었다. 세월호를 그림으로, 조각으로, 시로, 노래로, 춤으로 표현하는 것의 불가능함을 고백하는 것이 포스트 세월호 예술의 윤리적 의례가 되었고, 이로부터 시각예술 분야의 긴 침묵과 절제가 일반화되었던 것이다.

그러나 나는 그러한 침묵과 절제가 오히려 세월호 참사가 없었다면 결코 깨닫지 못했을 타자에 대한 우리의 연관과 책무를 더욱 강하게 일깨워 주었다고 믿는다. 침묵 속에서, 예술가들은 타자의 죽음을 마치 자신의 일부가 망실된 것처럼 느끼고 있었던 것이다. 주디스 버틀러는 "슬픔이 타인과의 관계로 인해 우리가 처하게 되는 속박의 상태를 드러낸다"고 말한다.[1] 이 말은 흔히 자신이 그 무엇에도 구속되지 않는 자율적 존재라는 우리의 일반적인 믿음을 거스르며, 우리 각자가 사실 타자와 몸을 맞대고 존재하는 공동체의 일부임을 새삼 일깨운다. "공적 영역에서 구성되는 사회적 현상인 내 몸은 내 것인 동시에 내 것이 아니다." 항상 공동-내-존재(낭시)인 나의 몸에는 "그 세계의 흔적이 각인"되어 있고, 타자들과의 접촉으로 각인된 내 몸은 "사회적 삶의 용광로에서 형성"된 "상호의존적" 몸인 것이다. 따라서 버틀러는 자율성을 얻기 위한 나의 투쟁이 온전히 나 자신만을 위

1 주디스 버틀러, 『위태로운 삶』, 윤조원 역, 필로소픽, 2018, p. 51.

해서는 안 되고, 부지불식간에 내게 새겨진 타인의 영향을 포괄하는 "공동체 안에 존재하는 나라는 개념을 위한 분투"가 되어야 한다고 주장한다.

내가 세월호 참사와 아무런 직접적 연관이 없음에도 그 고통을 애도하고자 하는 것은 바로 내가 "내 동류의 죽음을 보고 비로소 나의 바깥으로 외존하는" 탈자적 의식의 공동적 존재(낭시)이기 때문이다.[2] 그것은 "공동-내-존재의 법과 의미인 마주함"으로 나를 이끄는 것이고, 거기에서 "너이자 나"(the other who is me)인 참사의 희생자들과 함께하겠다는 각오다.[3] 버틀러는 다음과 같이 말한다. "애도는, 상실로 인해 우리가 어쩌면 영원히 변하게 된다는 점을 받아들일 때 이루어진다. 아마도 애도는 미리 그 변화의 본격적인 결과를 알 길이 없는데도 그런 변화를 겪겠다고 (어쩌면 변화를 감수한다는 말이 맞을 것이다) 동의하는 것과 상관이 있다."[4] 내 세월호 연구는 이처럼 당장은 알 수 없는 어떤 변화의 결과에 나를 투신하는 각오로서 쓰였다. 그것은 침묵과 절제라는 시대적 표현에 담긴 예술의 위기를 살피고, 이 위기로부터 선연히 드러나는 주체의 타자에 대한 상호의존성과 책임감을 다시금 되새기며, 이를 통해 표현 불가능성이라는 위기의 수사 너

2 장-뤽 낭시, 『무위의 공동체』, 박준상 역, 그린비, 2022, p. 48.
3 모리스 블랑쇼 · 장-뤽 낭시, 『밝힐 수 없는 공동체/마주한 공동체』, 박준상 역, 문학과지성사, 2005, p. 108, pp. 130~131.
4 버틀러, 같은 책, p. 48.

머로 예술이 어떻게 재난의 시대를 위로할 수 있을지 가늠해 보는 것이다. 세월호 참사 10주기를 맞아 다시 엮이게 된 이 책은 어느새 우리의 관심 밖으로 밀려난 듯한 세월호 참사의 상처와 아픔이 결코 단 한 번도 완전히 잊힌 적이 없으며, 눈에 잘 띄진 않아도 여전히 우리의 시대에, 우리의 예술에 그리고 우리 각자의 마음에 심중한 변화의 계기가 되어 왔음을 증언한다.

2024년 4월
최종철

일러두기

1. 단행본 및 정기간행물에는 겹낫표(『 』)를, 논문 및 단편, 예술 작품 등에는 낫표(「 」)를 사용하였다.

2. 외국어 인명, 지명 등 고유명사는 2002년에 국립국어원에서 펴낸 외래어표기법에 따라 표기하되, 국내에서 통용되는 관례를 고려하여 예외를 두기도 하였다.

I. 사월, 세월 그리고
'보고 싶다'는 것에 관하여

"어떤 말도 위로가 될 수 없습니다. 다만 이렇게 이야기해 주십시오.
한 달 뒤에도 잊지 않겠습니다, 1년 뒤에도, 10년 뒤에도,
평생 잊지 않겠습니다라고. 저희가 가장 두려워하는 것은 잊히는 것입니다.
우리 아이들이 잊히고 우리가 잊히는 것입니다."
유경근_세월호 가족대책위원회 대변인이자 희생자 유예은 양의 아버지

1. 가만히 있으라

여객선 세월호가 침몰했다. 수학여행을 가던 수백 명의 아이들이
죽거나 실종되었다. 그러나 '수백'이라는 숫자가 지시하는 물리
적 손실의 크기는 이후 살아남은 우리 모두가 감당해야 할 심리
적 상처, 그 거대한 고통의 크기를 다 포괄하지 못할 것이다. 텔
레비전으로, 인터넷으로 우리는 삼백여 개의 세상이 송두리째 바
닷속으로 가라앉는 것을 지켜보았다. 재난 앞에서 정부는 무능
했고, 구조대는 머뭇거렸다. 선장을 비롯한 책임자들이 승객을
버리고 탈출하는 그 소름 끼치는 패악의 순간에 아이들은 닥쳐

올 죽음의 공포와 외롭게 싸워야 했다. 선실에 차오르는 바닷물을 보고도 "가만히 있으라"는 어른들의 말을 따랐던 무구한 아이들이었다. 땅 위의 어른들은 끊임없이 상황을 오판했고 안일하게 대처했다. 배 안에 남은 사람들은 스스로 살 길을 찾아야만 했으나 어디에도 출구는 보이지 않았다. 나중에 밝혀졌듯이, 선박 회사는 온갖 부정과 비리, 의혹 속에서 세월호의 위태로운 항해를 지속해 오고 있었다. 언제 사고가 나도 이상하지 않은 상황이었다. 마치 지난 반세기 동안의 적폐를 숨기고 나아가는 대한민국처럼, 세월호는 그날 새벽의 위험한 항해를 또다시 감행했고 황망히 가라앉음으로써 국가의 재난적 현실을 상징하고 말았다.

2. 살아서 보자

배가 가라앉는 순간 아이들은 믿을 수 없을 만큼 의연했다. 가만히 있는 것이 모두의 안전을 위한 길이라는 어른들의 말을 믿고 기울어 가는 배 안에서 서로를 위로해 가며 기다렸다. 절망적인 순간에 이르러서조차 많은 아이들이 자신의 안위보다 남겨질 가족들을 걱정했다. 물이 턱밑까지 차오르자 누군가는 부모와 형제들에게 마지막 인사를 보냈고, 누군가는 슬퍼할 친구들을 위로했으며, 못다 한 사과와 당부의 말을 남겼다. 우리는 그들이 남긴 휴대전화 메시지와 사진들을 통해 죽은 아이들의 간절한 소망을 발견한다. "살아서 보자." 단원고 2학년 박예슬 양은 친구들이 가

득 모로 누워 있는 세월호의 복도에서 구조를 기다리며 마지막으로 휴대전화의 영상 녹화 장치를 향해 이렇게 말했다.[1] 그것은 단지 살고 싶다는 것이 아니라 '내가 지금 여기에 있다'는 것, 기울어진 배 안에 갇혀 있는 '나를 보라'는 것 그리고 나중에 구조된다면 잠시 위협받은 자신의 삶에 대한 보상 혹은 구조된 삶에 대한 확인으로써 서로를 '보자'는 것이었다. 아이들은 그렇게 존재의 물리적 소멸에 맞서서 보고 보여지는 '스스로의 삶을 지속'하기 위해, 그러한 '이미지의 위안과 확신'을 믿으며, 사진과 동영상을 찍었을 것이다. 따라서 그 사진들과 메시지들은 사적인 것이지만 동시에 한 존재가 자신을 위협하는 폭력과 공포에 의연히 대항한 존재론적 기록이며, 그런 한에서 각자의 소소한 사연을 넘어서는 심리적, 역사적, 철학적 의미를 갖는다.

조르주 디디 위베르만은 『모든 것을 무릅쓴 이미지들』*Image in spite of all*이라는 책에서 소멸에 대항하는 이미지의 필사적인 투쟁에 대해 고찰한다.[2] 아우슈비츠에서 유출된 네 장의 사진들을 분석하고 있는 이 책은 유태인 말살(The Final Solution)의 동기가 단지 많은 유태인을 죽이는 것이 아니라 그들을 완전히 말살함으로써 유태인이라는 '이미지'를 없애려는 시도, 그리하여 이 이미지의 부재 속에서 한 인종에 대한 상상 자체를 불가능하게 만들려는 시도였다고 본다. 무젤만(**Muselmann**)[3]—'가만히 있는 것' 외에 아무것도 할 수 없으리라 여겨졌던 유태인 포로들은 그러나 이미지를 없애려는 나치의 시도에 필사적으로 저항했다. 그

들은 마치 침몰하는 세월호에 갇힌 아이들처럼, 속박되고 죽음을 기다리는 몸이었지만 여전히 살아 숨쉬는 자신의 존재성에 대한 증언으로서 사진과 편지와 그림들을 남겼던 것이다. 따라서 위베르만은 이 유출된 사진들과 종전 후 발굴된 수용소의 담장 밑에 묻힌 수많은 사진들, 편지들, 그림들이 이미지의 말살에 저항하려는 시도, 사라짐에 대한 존재론적 투쟁, 그 모든 것들에도 불구하고 살아남은 재현의 위대한 생존이라고 주장한다. 종전 후 유럽의 지식인들이 앞다투어 홀로코스트의 재현 불가능성을 논하고 있었지만, 정작 재난의 희생자들은 필사적으로 자신들을 재현하고자 했으며, 이 재현의 시각적 증명이 가져올 구원의 손길을 향한 희망을 놓지 않았던 것이다.

세월호 참사 이후 국내의 많은 학자와 예술가들이 세월호를 재현하는 것에 대한 윤리적 불가능성을 토로한 바 있다. 그리고 이러한 고민과 망설임이 문화에 팽배해지는 동안 세월호 참사는 한국사회에서 마땅히 그리고 투명하게 인지되어야 할 역사적 사건이 아닌, 어떤 불가해한 신화적 사태로 변모하고 말았다.[4] 재현의 부재가 초래하는 것은 바로 재난의 신화화이며, 바로 이 점 때문에 우리는 그 모든 윤리적 염려에도 불구하고 보려는 노력을 멈추지 말아야 한다.

3. 잊지 않겠습니다

사고 후 가족들을 비롯한 많은 사람들이 침몰 현장 인근의 진도 팽목항으로 달려갔다. 배가 이미 대부분 물에 잠겨 어찌 손써 볼 여지가 없었지만, 그들은 실낱같은 희망을 놓지 않았다. 배가 안전하지 못했다면 바다로 뛰어들었으리라, 채 가라앉지 않은 저 선미 어딘가에 모여 있으리라, 그도 아니면 잠긴 배 안의 조그만 에어포켓 안에서라도 살아 있을 것이라고 가족들은 믿었다. 그러니 모든 방법을 동원해서, 해경뿐만 아니라 해군, 민간 어선, 훈련 중인 미군 함정, 아직 검증되지 않은 '다이빙 벨'을 동원해서라도, 할 수만 있다면 바닷물을 모조리 빼서라도 아이들을 구하고 싶은 것이 그들의 마음이었을 것이다. 왜 그들은 그토록 간절했을까? 이미 가라앉은 배 앞에서 그들은 무엇을 그렇게 갈구하고 있었을까? 세월호의 황망한 침몰로 가족과 친구를 잃은 이들이 울부짖는 절규의 본질은 무엇인가? 그것은 세간의 무도한 비난처럼 이미 죽은 아이들을 살려 내라는 억지가 아니다. 그 절규의 본질은 아이들이 미치도록 '보고 싶다'는 것, 더 이상 볼 수 없게 됨으로써 야기된 그 감각의 고통스러운 마비와 실존적 확신의 붕괴를 견딜 수 없다는 것, 그래서 그 망각의 참을 수 없는 살의에 온 힘을 다해 대항한 것이다. 그 어떤 정치도, 이념도, 금전적 보상도 오직 보기에 의해서만 해결 가능한 이 실존의 위기와 고통을 해소할 수 없다. 가족들이 그저 집 안에서 눈물이나 훔치며 있을 수 없었던 이유는 그러한 체념과 포기가 아이들이 죽는

순간까지 지키고자 했던 자신들의 이미지, 그 실존적 흔적을 서서히 지울 것이기 때문이다. 세월호 가족대책위원회(현 4.16세월호참사 가족협의회)의 당시 대변인이자 희생자 유예은 양의 아버지인 유경근 씨는 세월호 참사 한 달 뒤에 열린 추모 미사에서 '무수한 위로의 말들이 전혀 와닿지 않음'을 토로하며 이렇게 말한다. "어떤 말도 위로가 될 수 없습니다. 다만 이렇게 이야기해 주십시오. 한 달 뒤에도 잊지 않겠습니다, 1년 뒤에도, 10년 뒤에도, 평생 잊지 않겠습니다라고. 저희가 가장 두려워하는 것은 잊히는 것입니다. 우리 아이들이 잊히고 우리가 잊히는 것입니다."[5] 말들은 집요하게 결코 이해될 수 없는 아이들의 죽음과 유가족의 슬픔을 설명하고 위로하려 했다. 그러나 그 죽음과 슬픔은 언어적인 사태가 아니라 감각적인 사태, 즉 볼 수 없고, 만질 수 없고, 느낄 수 없는 감각의 절연에서 오는 것이다. 말은 죽음을 이해하라고, 죽은 이들을 애도하자고, 이제 그만 잊으라고 종용한다. 그 죽음이 설명되고 이해될 수 있을까? 슬픔과 애도에 기한이 있을까? 세월호 참사를 잊을 수 있을까? 애도와 망각의 언술들은 단지 산 자의 의식일 뿐, 죽은 아이들은 말이 없고 이미지로서 영원히 우리 곁에 남아 있을 뿐이다. 세월호 참사 이후 '보고 싶다'라는 고백이, '잊지 않겠다'라는 약속이 좌절된 실존 투쟁의 개시를 독려하는 내적 요구로 받아들여져야 하는 이유는 바로 이것이다. 말을 멈추고 아이들을 봐야만 한다. 어른들이 '보려 하지 않고 말만 하는 와중에 죽어 간' 그 아이들을 말이다.

4. 눈이 멀어 있었다

아이들의 실존 흔적인 이미지는 제시간에 전달되지 않았을 뿐만
아니라 오랫동안 이해되지 못한 채 어떤 금기의 도상으로 남았
다. 재현의 금기는 그러나 그것을 용인했던 이들에게 윤리적 확
신보다 더 큰 불신과 자괴감을 주었는데, 이는 세월호 참사가 결
코 금기될 수 없는 '이미지 재난'이라는 사실에 그리고 그 이미지
의 고통과 공포는 세월호가 침몰한 순간부터 지금까지 단 한 번
도 우리 곁을 떠난 적이 없다는 사실에 근거한다.[6] 돌이켜보면 이
미지는 항상 거기에 있었다. 우리가 그것을 바로 보지 못했을 뿐
이다. 미디어는 침몰하는 세월호를 반복적으로 보여 주고 있었
고, 아이들은 구조를 바라는 문자와 영상을 계속 보내왔지만, 마
치 눈이 멀어 버린 듯 보지 못했다. 그래서 사고 후 12시간이 넘
도록 아무런 정부 주도의 구조 활동이 없었는데도 정부와 일부
언론이 수백 척의 비행기와 배, 구조 인력을 동원하여 구조 활동
을 벌이고 있다는 명백한 거짓말을 일삼아도 그저 수긍하고 말
았던 것이다. 이 소름 끼치는 감각과 관심의 부재 속에서 세월호
는 자신의 늙고 비대해진 몸 속에 아이들의 채 피워 보지 못한 세
상을 담고 맹골수도의 소용돌이치는 바닷속으로 잠겨 들었다. 그
리고 마치 결코 끝나지 않을 악몽처럼 수장되는 세월호의 선체
가 반복적으로 그리고 오랫동안 미디어를 통해 보여졌다. 모두
가 빤히 보고 있는 와중에 그렇게 황망히 가라앉아 버린 것이다.
미디어를 통해 무수히 반복된 그 이미지의 공포를, 그 절규를, 그

고통을 그때는 왜 아무도 이해하지 못했을까? 왜 우리는 모로 누운 채 밭은 숨을 몰아쉬는 세월호의 구조 신호를, 아니 그보다 앞서 무너진 삼풍백화점과 성수대교, 불탄 대구의 지하철과 씨랜드 리조트, 사대강 사업으로 파헤쳐진 산하에 진동하는 썩은 내, 침몰한 천안함과 연평해전의 사상자들이 처절히 증명하고자 한 불안한 국가의 구조와 적폐를 읽을 수 없었을까? 세월호의 침몰은 어떤 개별적 인과에 의해 설명될 수 있는 단순한 해양 사고 혹은 '교통사고'가 아니다. 그것은 앞선 모든 국가적 재난들처럼 한국 근대사의 근본적인 적폐와 부조리들이 역사적 징후로서 매 순간 우리에 의해 고통스럽게 자각되는 어떤 예기된 트라우마다. 그리하여 세월호가 마침내 수면 위로 떠올랐을 때, 우리가 본 것은 트라우마로서 귀환한 역사의 실재, 그 소름 끼치고 고통스러운 그리고 누군가에게는 혐오스럽고 수긍할 수 없는 우리 자신의 본래 모습이었다.

5. 본다는 것

그러니 우리 중 누군가 이처럼 역사를 가로질러 우리 자신의 깊고 아픈 질환을 드러내고 만 세월호와 아이들의 역사적 죽음을 부정한다면, 그것은 오랜 시간을 에둘러 우리에게 고통스럽게 다가온 역사적 진실을 다시 망각의 바닷속으로 밀어내고, 외면하며, 그렇게 허망하게 잊어버리는 것이다. 그것은 한 아픈 역사의

종결이 아니라 반복되는 역사적 문제에 대한 보류이자 방기이며, 세월호의 상처는 그렇게 방치된 채 결코 치유되지 않을 것이다. 따라서 우리는 눈을 부릅뜨고 봐야 한다. 우리는 가라앉은 세월호를, 죽은 아이들을, 가족들과 살아남은 자들의 고통을 그리고 이 모든 고통과 상처의 원인들을 지켜봐야 한다. 물론 이러한 보기는 죽은 자의 존엄을 훼손하고, 가족들의 고통을 연장하는 잔인하고, 무례하며, 부도덕한 시각적 욕망에 종속될지도 모른다. 그러나 그럼에도 불구하고 우리는 보기를 멈출 수 없는데, 이는 바로 우리가 언제나 눈에 의해 매개되는 존재, 즉 볼 수 없었다면 결코 생각할 수도, 말할 수도, 행동할 수도 없는 (심지어 눈이 먼 이들조차도 시각적 이미지로 상상하고 소통하는)[7] 그런 '보는 존재' 이기 때문이다. 철학자 메를로 퐁티에 따르면 본다는 것은 "한 대상이 자신 안에 감추고 또 은연중에 드러내는 세계에 들어가는 것이다".[8] 그것은 "보는 대상 안에 거주하는 것이며, 이 거주를 통해 그 대상에 현시된 모든 관계된 것들을 파악하는 것이다". 물론 보기에 의해 파악된 이 관계들이 보는 자와 보여지는 대상 사이의 반목과 갈등, 불신과 위협을 완전히 해결하는 것은 아니다. 보기 자체는 직접적인 해결책이 되지 못하며, 세월호 사건 보도에서와 같이 잘못된 보기, 편향된 보기 혹은 무관심한 보기로 끝남으로써 보기 자체의 필연성과 당위성을 훼손시키기도 한다. 그러나 보기의 현상학에서 주장되듯, 본다는 것은 주체와 대상 사이의 상호적/상보적 지각 현상이며, 보기에 대한 가치 판단은 시각

적 의지의 윤리적, 정치적, 감각적(미학적) 인과를 고려하는 이러한 상호성의 맥락에서 이루어져야 할 것이다. 메를로 퐁티의 표현을 빌리자면 "내가 그러한 것들을 보는 한에도, 그것들이 나의 응시를 향해 열려 있으며, 내가 잠재적으로 그 안에 자리 잡히고 있는 동안, 나는 이미 다양한 측면에서 내 현 시각의 중심 대상을 지각하게 되는바, 모든 대상은 다른 모든 것들의 거울인 셈이다".[9] 거울처럼 내가 보는 것이 나를 비춘다. 이 거울은 "나의 살을 저 밖의 세상으로 이끌고, 동시에 내 몸의 보이지 않는 것들이 만드는 심리적 힘을 내가 보는 저 타인의 몸들 속에 투여하는" 보기를 매개하는 도구인바, 우리는 이 거울을 통해 "마치 우리를 이루는 물질들이 그들 속으로 투과되어 들어가는 것처럼, 타인의 몸을 받아들인다".[10] 따라서 보기는 수동적이고 무의식(무의지)적인 관조가 아니라, "하나의 대상을 자신의 몸 속으로 통과"시킴으로써 그 대상과 감각적 교류를 나누는 일종의 "시각 행위/행동"(vision in act)이다.[11] 이 행동 속에서 우리의 "정신은 눈을 통해 나와 대상들 사이를 헤매고", "정신의 날카로운 투시력을 그 대상들에게 조율하며", 그 대상으로 하여금 "우리 안에 내재적 등가성(internal equivalent)을 갖도록" 이끈다.[12] 본다는 것은 이처럼 보여지는 대상을 거쳐 다시 내 안으로 들어오는("for us and in-itself") 가시적인 것들의 여정으로써, 우리는 봄을 통해 우리 내부로부터 발현하는 타인의 살을 마치 우리 자신의 것처럼 경험한다. 이 순간, 우리는 우리 "내부로부터" 몰려오는 타인의 고통과 슬픔 속에

"살게 되고", 그 속으로 "녹아들어 가"는데, 이를 통해, 재난의 세계는 "우리의 눈앞 저편에 있는 것이 아니라, 우리의 바로 옆으로 다가온다".[13]

6. 촛불, 눈을 밝히다

세월호 참사 1년 후 시민들에 의해 자발적으로 시작된 세월호 추모 행사와 각종 문화 예술 전시들은 바로 세월호의 진실을 보려는 노력이었다. 그것은 집요하고 조직적으로 가려진 진실들을, 결코 물어지지 못한 세월호 사건 당시 대통령의 '7시간'을, 어둠 속에 묻힌 수많은 의혹과 부정들을 가시화하려는 시도였다. 이러한 시도들이 진행되는 동안 어용 단체들은 세월호의 유가족들과 그들의 고통을 가시화하려는 시민들의 노력을 비난하고 조롱했다. 정부는 블랙리스트를 만들어 예술가들의 보여 주려는 행동을 통제하려 했다. 마치 보여지면 안 될 것들이 있는 것처럼 그들은 집요하게 세월호를 우리의 시야에서 지우려 했다. 국정 농단이 드러나고 대통령이 탄핵되기까지 대한민국은 보기에 대한 그 모든 기이한 강박과 억압이 횡행하는 이상한 나라, '나라답지 않은 나라'였던 것이다. 그런데 돌이켜 보면 대통령 탄핵이라는 반전은 그냥 만들어진 것이 아니다. 그것은 세월호의 고통을 자신들의 고통과 동일시하고, 그것을 잊지 않으려 눈을 부릅뜬 시민들의 노력이 없었다면 불가능한 것이었다. 그것은 세월호로 상징되

는 국가의 재난적 현실이 더 이상 방치되어서는 안 된다는 절박
함, 국가 폭력의 희생자들과 그들의 상처가 이제는 '보여져야 한
다'는 시대 의식 그리고 그 모든 적폐를 가려 왔던 어둠을 밝히려
는 촛불의 가시성이 없었다면 불가능한 것이었다. 촛불은 우리를
눈뜨게 만들었다. 촛불은 광화문광장에서뿐만 아니라 그것을 보
는 우리 모두의 가슴 안에서도 타올랐던 것인데, 그래서 촛불의
진정한 가치는 '몇백만'이라는 숫자에 한정될 수 없는 거대한 관
객성의 개시, 보기의 혁명을 열었다는 데에 있다. 촛불이 야기한
어디에도 귀속되지 않는 감각적 보편성의 이 같은 혁명적 가치
를 철학자 칸트는 프랑스혁명에서 목도한다. 그는 「인류가 진보
하고 있는가」라는 글에서, 프랑스혁명의 진정한 가치는 ('불행과
포악으로 점철된 혁명의 값비싼 대가를 치르는 소수의 선각자들'에
의해서가 아니라) "열광적인 동감으로 꽉 찬 구경꾼들(all spectators)
의 가슴속에서, 그들의 열망 속에서 개시된다"고 적고 있다.[14] 보
는 이들은 "정치적 변화의 규모와 위험에 상관없이 항상 공개적
으로 보고", 이 공공성으로부터 보편적(universal)이고 치우치지 않
은(disinterested) 동감을 표현한다". 그들은 "결코 남의 것일 수 없
는 인간의 권리를 집요히 바라봄으로써 그리고 그렇게 스스로를
그러한 권리의 수호자로 간주함으로써 혁명에 직접 가담하지 않
더라도, 동참하게 되는 것"이다.[15] 따라서 칸트에게 프랑스혁명이
라는 사건은 보기라는 인류의 자연적이고 보편적인 감관 능력을
따르는 도적적 행위의 결과이며, 동시에 인류의 도덕적 방향성

을 제시해 주는 "역사적 징표"(Geschichtszichen)인바, 이를 통해 그는 "인류가 진보의 목적지에 도달할 수 있음"을 확신할 수 있었다.[16] 마치 촛불이 광장에서뿐만 아니라 보는 우리 모두의 마음속에 타오름으로써 옳음을 향한 보편적인 열망을 징표하고 대한민국의 역사를 다시 진보의 궤도로 이끌었던 것처럼 말이다.

7. 이미지, 구원의 지표

촛불은 그리하여 그 모든 고통과 희생, 소망과 시대 의식이 만들어 낸 구원의 이미지다. 그것은 어둠을 밝히는 작지만 결연한 의지이며, 거대한 바람 앞에서조차 결코 사그러들지 않는 용기의 상징이다. 그것은 "어둠의 한복판에서, 공동체를 만들기 위해 필사적으로 이루어지는 반딧불이의 춤"이며, 그 춤을 통해 스스로의 "전생에 대한 증언뿐만 아니라, 앞으로 생성될 역사에 대한 예언"을 드러내기도 한다.[17] 광장에 하나둘씩 촛불들이 모이고, 그 반딧불처럼 명멸하던 무수한 작은 빛들이 온 나라를, 온 세계를 비출 때, 비로소 우리는 세월호 참사 당시 결코 이해할 수 없었던 보기의 열망을, 이미지의 힘을 보았다. 그것은 반딧불처럼 명멸하고 반복되는 것이며, 날아올라 어둠 속으로 이내 사라지는 그런 신기루 같은 것이며, 결코 그 어떤 것도 태우지 못할 작은 빛이지만, 끊임없이 우리를 붙들고, 보게 만들며, 그로 인해 우리 안의 심지에 결국 불을 붙이고 마는 그런 신비로운 힘이다.[18] 반

덧붙이는 죽음에 이르러서야 비로소 자신의 빛을 밝히려 날아오른다. 본다는 것은 그리고 보여 준다는 것은 이처럼 가장 절박한 순간에 이루어지는 단순하고 원초적인 자기 구원의 행위로서, 단 한 번의 짧고 강렬한 이미지를 통해 자신의 전 역사를 웅변한다. 벤야민은 이처럼 이미지에 의해 결국 구원으로 인도되고 마는 역사의 모순적 변증법을 증언한다. 그에 따르면 역사란 과거와의 끊임없는 내적 연관에 의해 추동되는 예정된 사태다. 당대와 과거 간의 어떤 필연적인 결속이 벤야민의 역사관에 스며 있는 것이다. 그리하여 "우리가 이 땅에 온 것은 예정된 것"이며, 한 존재의 역사적 도래는 그렇게 역사 전체가 한 세대의 등장과 퇴장, 그러한 (예정된) 순환으로 전개되고 있음을 증명한다.[19] 따라서 누군가 어떤 시대를 산다는 것은 그러한 삶이 과거로부터 예정된 것인 한 그리고 그(녀)의 당대가 또 어떤 진보적 미래를 예정하는 한, 구원의 약속에 다름 아니다. 다시 말해 벤야민에게 역사 속의 모든 존재는 "어느 정도의 구원자적 힘"(weak Messianic power)을 지닌 것으로 파악되는데, 이때 이 구원자적 힘이란 "과거에 대한 일종의 지분을 주장하는 그러한 힘"(a power to which the past has a claim)이다.[20] 물론 자기 안에 내장된 이 구원의 힘을 심원한 역사의 도정 위에 꺼내어 그것의 시대적 가치를, 자기 존재의 역사적 지분을 주장하기란 여간 어려운 일이 아니다. 왜냐하면 역사란 결코 머물지 않는 것, 언제나 현재를 지속적으로 존재의 뒤안으로 밀어내어 과거화 시키는 것, 그리하여 기억 외에는 그 어떤 물

리적 흔적도 남기지 않는 것이기 때문이다. 하지만 다행히도 역사는 항상 "구원(redemption)으로 이어지는 일시적 지표(a temporal index)를 남긴다".[21] 그것은 풍향계를 스치는 바람처럼, 이른 새벽 바닷가 모래밭에 찍힌 발자국처럼 잠시 서리다 사라진다. 벤야민에게 과거란 (그리고 그것이 약속하는 구원이란) 일순 반짝이다 소멸하는 섬광과도 같은 이미지로서 포착된다. 이미지야말로 세계/존재의 물리적 현실과 시간/역사의 비물리성이 접촉하는 곳이며, 존재에게 각인된 구원의 힘이 역사라는 길고 거대한 망각의 천공 아래로 도래하여 비로소 우리에게 보여지는 곳이다. 벤야민은 "역사의 천사(the angel of history)가 이미지 안에 내려앉는다"고 말한다. "그 천사의 얼굴은 과거를 향해 있으며" 마치 "폭풍처럼" 이미지로 강림한다. 그 순간 "하늘 높이 치솟은 과거의 잔해들을 뒤로한 채, 역사의 천사는 이미지 위에 소용돌이 치는 폭풍에 날려 그가 등진 미래로 그렇게 떠밀려 나아간다".[22] 벤야민은 이 폭풍을 "진보"(progress)라 부른다. 존재를 과거로부터 미래로 날려 버리는 무시무시하고 동시에 진취적인 바람, 그렇게 역사의 순환과 불가해한 구원을 추진하는 바람, 그것은 언제나 이미지로부터 자신의 조그만 날갯짓을 시작한다. 그리고 이미지의 조그만 날갯짓은 이내 "호랑이의 도약"(tiger's leap)처럼 그 안에 내포한 역사의 진실을 현재로 불러낸다.[23] 이미지를 본다는 것은 이처럼 그 속에 각인된 역사 전체가 스스로 뛰쳐나오도록 허락하는 것이다. 내가 이미지를 보는 것이 아니라 이미지가 내게 구원의 지표로

서 스스로를 보여 주는 것이다. '보고 싶다'는 것은 보여지는 것이 자신의 전 역사를 통해 드러내는 어떤 계시를 읽어 내는 것이며 이를 통해 결국 스스로를 구원하는 행위이다.

8. 가만히 있지 말라

광장의 촛불이, 진도 앞바다의 거세고 차가운 물살에 가라앉은 세월호가 그리고 죽은 아이들이 스스로를 불태우고, 침몰하고, 죽음으로써 전하는 계시는 무엇인가? 어떻게, 무엇을 통해 그 불빛과 아픔과 고통을 보는가? 우리는 과연 보기를 통해 구원받을 수 있을까? 이미지는 정말 우리의 이 고단한 역사를 진보로 이끌 것인가? 이 어렵고 고통스러운 질문들에 답하기 위해 먼저 우리는 재난의 이미지가 말하는 것, 원하는 것 혹은 결코 쉽게 누설할 수 없을 만큼 아프고 두려운 이미지의 악몽에, 세월호라는 이미지의 침몰과 귀환에 얽힌 그 깊은 사연에 반응해야 한다. "이미지들 앞에서 우리는 동사를 동원해 그것들이 무엇을 하는지, 우리에게 무엇을 원하는지 말해야 하는 것"이다.[24] 세월호 이후 예술이 '가만히 있지 말아야' 하는 이유와 애도의 진정성을 위해 이미지의 욕망을 억누르지 말아야 하는 이유는 바로 이러한 이미지들 속에서 자신들의 삶을 지속하고자 했던 희생자들의 소망과 그러한 이미지의 소망에 깃든 구원의 가능성 때문이다. '폭풍처럼', '야만스럽게' 때론 '위선적인' 방식으로, 이미지는 죽은 아

이들을 그리고 '단지 우연히 살게 된' 우리들을 재현한다. 그러한 재현의 폭력과 야만과 위선 때문에 누군가는 예술을 금지하자고, '시를 멈추자고', 그 아픔을 표현하지 말자고 말한다. 하지만 이러한 사유의 입안자인 아도르노조차도 고통의 이미지로부터 터져 나오는 비명에 침묵할 수 없었다. "고문당하는 사람이 비명을 지르듯, 고통은 표현의 권리를 갖는 것"이다.[25] 아파 본 사람은 안다. 비명이 갖는 은밀한 위안을, 그 '희미한' 치유의 힘을. 이미지 속에서 세월호는 그렇게 아프게 남아 '과거의 지표'로서 계속 현재로 소환되고 말 그 '희미한 메시아적 힘'을 드러낸다.

주

1 단원고 2학년 3반 박예슬 양이 남긴 휴대전화 영상은 인터넷에서 볼 수 있다. https://www.youtube.com/watch?v=spwZaNTFtbg

2 Georges Didi-Huberman, *Images in spite of all: four photographs from Auschwitz*, Chicago: University of Chicago Press, 2008.

3 본래 이슬람 교도를 뜻하는 '무젤만'은 포로수용소에서 기아 상태로 모든 것을 포기한 채 죽음을 기다리는 것처럼 보이는 유태인 포로들을 부르는 은어였다.

4 재난의 재현에 대한 금기에 수반되는 신화화의 과정에 대해서는 다음을 참조할 것. Giorgio Agamben, *Remnants of Auschwitz: the Witness and the Archive*, New York: Zone Books, 1999. 그리고 최종철, 「'재난의 재현'이 '재현의 재난'이 될 때: 재현 불가능성의 문화정치학」, 『미술사학보』, 2014.

5 유경근, 2014년 5월 14일, 서강대 이냐시오 성당에서 열린 희생자 추모 미사에서. 녹취록은 다음을 참조하라. 유경근, "우리는 버려졌구나, 다 잊혀졌구나…" 프레시안, 2014년 7월 2일. http://www.pressian.com/news/article.html?no=118403

6 세월호 참사가 다른 과거의 재난들과 달리 '이미지 재난'의 성격을 갖는 이유는 세월호 침몰의 전 과정이 미디어에 의해 생중계되었다는 점, 우리가 그 미디어 이미지를 수동적으로 바라봄으로써 그 재난의 목격자임

과 동시에 공범자가 되고 말았다는 점 그리고 나아가 올바른 애도의 과정을 통해 그 재난과 결별할 시간을 갖지 못한 채 오랫동안 미디어를 통해 반복되는 그 재난의 이미지에 지속적으로 노출됨으로써 감각적 삶에 심각한 외상을 입었다는 점에 기인한다. 더 자세한 논의는 다음을 참조. 최종철, 「세월호의 귀환, 그 이미지가 원하는 것: 미첼의 이미지론을 중심으로」, 『미학예술학연구』 55, 2018.

7 디드로는 『보는 사람들이 사용하도록 눈먼 사람들에 대해 쓴 글』*Letter on the Blind for the use of those who see*에서 평면적 원근법에 의한 구성이 시각과는 전혀 상관없다고 말한다. 왜냐하면 시각의 평면적 영역에 거울의 허상적인 면까지 포함된다 해도 이 영역이 눈먼 사람에 의해서도 완벽하게 재구성되고 상상되기 때문이다.

8 Maurice Merleau-Ponty, *The Phenomenology of Perception*, trans. Colin Smith, London and New York: Routledge, 2002, p. 79.

9 *Ibid.*, p. 79.

10 Merleau-Ponty, *Eye and Mind*, in *The Merleau— Ponty Aesthetics Reader: Philosophy and Painting*, ed. Galen A. Johnson, trans. Michael B. Smith, Evanston: Northwestern University Press, 1993, pp. 129~130.

11 *Ibid.*, p. 127, 136.

12 *Ibid.*, p. 126, pp. 127~128.

13 *Ibid.*, p.138.

14 Immanuel Kant, *A Renewed Attempt to Answer the Question: Is the Human Race continually Improved?* in *Kant's Political Writings*, ed. Hans Reiss, Trans. H. B. Nisbet, London: Cambridge University Press, 1970, p. 182.

15 *Ibid.*, p. 183.

16 *Ibid.*, p. 185.

17 조르주 디디 위베르만, 『반딧불의 잔존: 이미지의 정치학』, 김홍기 역, 도서출판 길, 2012, p. 54, 135.

18 디디 위베르만에 따르면 반딧불은 사라지지 않고 '잔존'한다. 그것은 "하 강하고 퇴조하며, … 우리의 대지 위로 투신하고 침잠하는(p. 116)" 빛이 지만 "결코 소멸하지 않고(p. 117)" 남아서 그러한 "하락과 퇴조의 순간에 드러나는 특수한 활력(p. 121)"을 보여 준다. "반딧불-이미지는 (과거에 대한) 증언이며 또한 생성 중인 정치적 역사에 대한 예언으로 간주될 수 있다(p. 135)." 그것은 "깊은 어둠 속에서 발견"되며 … "악착같이 보려는 욕망"을 충족시키는 "황홀경의 대상"이다(pp. 141~142).

19 Walter Benjamin, "Theses on History" in *Illuminations*, trans. Harry Zohn, New York: Schocken books, 1968, p. 254.

20 *Ibid.*, p. 254.

21 *Ibid.*, p. 254.

22 *Ibid.*, pp. 255~258.

23 *Ibid.*, p. 261.

24 조르주 디디 위베르만, p. 165.

25 Theodor W. Adorno, *Negative Dialectics*, London: Routledge, 1990, p. 362.

출전 – 「사월, 세월, 그리고 '보고 싶다'는 것에 관하여」, 『미술세계』, 2019년 4월호 제79권.

II. 만년의 양식,
포스트 세월호 시대의 예술 작품

"쓸 수 있을까? 이해 아니 감히 가늠이나 할 수 있을까? 세월호 참사를 두고
과연 차분하고 논리적인 글을 쓴다는 것이 가당키나 한 것일까?"

<div align="right">김도민, 평론가</div>

"4월 16일 이후 말이 부러지고 있다. 말을 하든 문장을 쓰든 마침에
당도하기가 어렵고 특히 술어가 잘 떠오르지 않는다.
문장을 맺어본 것이 오래되었다."

<div align="right">황정은, 소설가</div>

"그런 참사는 도저히 영감을 얻어서 머릿속으로 작품 쓰고 상상을 하는 게
안 됩니다. 이 사건이 극화로 문학으로 예술로 나올 것이라 기대해야
하는데, 개인적으로는 도저히 못하겠어요. 공백 상태가 됐습니다."

<div align="right">기국서, 연극 연출가</div>

"아픔을 감당하기 어려웠다. 바다 사진을 보면 세월호 생각이 나서
제목을 짓지도 못할 정도였다."

<div align="right">김중만, 사진가</div>

<div align="right">…</div>

1. 재난의 예술

세월호 이후, 정신적 공황과 일상성의 상실은 '포스트 세월호 시대'를 사는 우리 모두에게 공통되는 심리적 병증이 되었지만, 이러한 징후는 확실히 예술가들에게 더 깊고 집요하게 자라나고 있었다. 여기에는 몇 가지 이유가 있는데, 그중 하나는 모든 재현적 관습을 무위로 돌리는 비극의 규모에서 찾을 수 있다. 마치 '지진계마저 부숴 버린 거대한 지진'(리오타르)처럼 세월호의 충격과 고통은 너무도 커서 그것을 재현하거나 측량하려는 예술적 시도는 거의 반드시 자신의 한계와 맞닥뜨려야만 했다. 예술가가 아닌 이들은 세월호 참사에 말문이 막힌 채, 오롯이 눈물과 절규만으로 자신들의 고통을 표현할 수 있었으리라. 그리고 그 누구도 이들의 와해된 표현성을 탓할 수 없었는데, 왜냐하면 눈물과 절규야말로 가장 자연스럽고 인간적인 애도의 형식이었기 때문이다. 하지만 예술가들은 항상 그러한 일반성의 바깥에 자신의 '특정한' 지평을 세운다고 했다. 그들은 울거나 화내는 대신 글과 그림과 노래를 통해 슬픔과 분노를 환기시키는 '고양된 감정의 조율자'임을 자처했었다. 그러나 눈물보다 더 진실한 표현이 있을까? 절규보다 더 간절한 노래가 있을까? 침묵보다 더 큰 호소력으로 세월호의 고통과 상실감을 웅변할 시와 소설이 있을까? 세월호 참사 앞에서, 그 거대한 고통을 가늠할 아무런 표현도 갖지 못한 예술가들은 마치 침몰해 가는 세월호처럼 시대의 무게에 짓눌린 채 그렇게 급히 기울어 가고 있다.

'재난 이후 시를 쓸 수 있을까'라는 문제는 그래서 다시금 오늘날 우리 사회의 중요한 문화적 화두가 되었다. 그것은 재현에 대한 요구와 그것의 불가능성 사이에서, 야만과 숭고 사이에서, 우리가 겪는 혼란과 갈등의 본질을 드러낸다. '잊지 않기 위해', '영원히 기억하기 위해' 세월호는 재현되어야 한다. 그러나 동시에 그 어떤 재현도 세월호의 거대한 상처를 가늠할 수 없으므로, 그처럼 서툴고 부족한 표현이 불러올 오해와 왜곡을 막기 위해, 세월호는 재현되지 말아야 하는 것이기도 하다. 예술은 시의 가능성과 불가능성에 투여된 이 같은 동량의 진정성들 사이에서 방황한다. 그리고 예술이 세계의 표현불가능한 진실과 표현에 대한 책무가 대립하는 모순의 바다를 떠도는 동안, 재난의 세계는 고통에 대한 아무런 표현도 얻지 못한 채, 그렇게 자신의 '말할 수 없는' 상처를 오래 앓고 만다.

세월호 이후, 그것에 대해 시를 쓰고, 노래하고, 연극을 만들고, 그림을 그리는 것의 불가능성과 그로 인한 자괴감을 토로하는 것은 그리하여 세월호 시대를 사는 모든 예술가들에게 일종의 윤리적 의례가 되었다. 예술가들은 당대의 거대한 고통을 자신의 예술 안에 욱여넣고 그 세계와 함께 침몰하거나, 그럴 수 없다면 예술의 한계와 위기를 고백함으로써 혹은 눈물과 침묵 외에 그 어떤 표현도 온당치 않다고 말함으로써, 표현의 중단에 대한 면죄를 청한다. '아우슈비츠 이후 시의 불가능성'을 고백한 유럽의 지식인들처럼 예술의 중단은 '야만에 대한 저항'이며 '절대

적인 공포 앞에 상상력이 처하게 되는 필연적인 불가능성'을 확인하는 것이라는 주장이 이러한 고백들 속에 내포되어 있는 것이다. 리오타르가 말했듯, 예술은 말할 수 없는 것을 말하려 해선 안 된다. 예술은 단지 자신이 그 재난에 대해 '아무런 말도 할 수 없다고 말함'으로써 재난의 시대가 허락한 모순에 찬 표현을 얻는다.[1]

재난의 예술은 따라서 '재난에 대한' 예술임과 동시에 '재난스러운' 예술, 표현을 상실한 불능과 위기의 예술, '예술의 재난'이다. 그것은 결코 재현될 수 없는 재난을 재현하려는 욕망과 그처럼 불온한 욕망에 대한 냉철한 반성 사이에서 움튼다. 그것은 블랑쇼의 말대로 "글쓰기의 거부를 통해 완성되는 글쓰기"와 같은 것으로, 이를 통해 "(예술가가 아닌) 재난 스스로, 재난의 본질적 표현인 망각과 침묵 속에서 말하게 한다".[2] 재난에 대해 '아무런 말도 할 수 없다고 말하는 것'이 예술의 주제이자 형식이 되는 것이다. 아무것도 쓰이지 않는 글쓰기, 망각을 통한 기억, 침묵의 말—재난의 예술은 바로 그처럼 움트자마자 스스로를 자기 세계의 가장 재난스러운 순간으로 몰아감으로써 재난에 관한 진실한 표현을 얻고 이내 시들어 버린다. 모든 예술적 생기의 소진과 고갈을 전면화하는 예술, 이 아포리아 속에서 세월호 이후의 예술은 자신의 조로(早老)한 삶을 이어가는 것이다.

2. 만년의 양식(the Late Style)

소설가 오에 겐자부로(大江健三郎)는 스스로 '마지막 소설'이라 공언한 『만년양식집』晩年樣式集에서 재난의 시대를 사는 노쇠한 예술가의 파국적인 만년의 양식을 탐구한다.[3] 그것은 한 예술가가 자신의 만년에 찾아온 실존적 위기를 예술 안에서 이해하려는 노력이며, 동시에 '모든 것이 회복 불가능할 정도로 끝나 버린' 재난적 세계에 예술이 직면한 종말적 징후와 그로부터 파생된 파국적 양식에 대한 고찰이라 할 수 있다. 소설의 서두에서 주인공인 초코(長江 古義人)는 방사능으로 오염된 후쿠시마의 실상을 목격하고 "우리들이 살아 있는 동안에 회복시킬 수 없다"는 감정에 사로잡혀 '우-우' 소리 내며 운다. 이는 "이제까지 경험해 본 적 없는 새로운 공포로 궁지에 몰린 자의 울음소리"였고, 재난의 실체와 영향에 대한 "어떠한 물증도, 지식도 없다는 괴로운 자각"에서 비롯된 자신의 붕괴음이었다. 초코에게 "미래의 문은 닫힌 것"이며, "(그의) 지식은 모조리 죽어 버린 것"이다. 자신과 자신의 세계에 임박한 실존적 종말의 징후가 되어 버린 대지진과 방사능 유출이라는 재난은 이처럼 불현듯 찾아와 한 예술가가 일생동안 벼려온 지식과 언어를 와해시키고, 그를 극심한 좌절과 공포에 휩싸이게 한다. 이제는 중년이 되어 버린, 장애를 앓고 있는 아들 "아카리를 어디에 숨길까"라고 말하며 "다급해진" 늙은 초코(그는 아카리アカリ라는 동명의 장애아를 둔 오에 자신이기도 하다)를 묘사하는 소설의 시작은 바로 이러한 두려움과 조바심을

드러낸다.

자신의 시대가 끝나 간다는 두려움 그리고 여전히 해결하지 못한 생의 문제들이 남아 있다는 조바심은 세상과 대면하는 예술가의 방식 혹은 예술의 형식에 큰 변화를 가져온다. 오에에게 그것은 일종의 파국으로 드러나는데 이 파국 속에서 허구와 실재는 뒤섞이고, 창작과 비평, 표현과 침묵, 문학적 이상과 그러한 이상을 불가능하게 만드는 현실적 사태들은 차츰 경계를 잃어 간다.4 마치 노화로 인해 더 이상 통제 불가한 자신의 기행에 집요히 이유와 의미를 붙여 가는 노인의 질기고 주름진 정신처럼 오에의 마지막 소설은 익숙한 세계의 질서들과 갈등하는 파국적인 만년성을 드러내고 있는 것이다.

오에의 친구이자 그에게 '만년의 양식'이라는 화두를 던져 주고 먼저 간 미국의 지식인 에드워드 사이드(Edward Said)는 예술가의 만년성을 "용인된 것으로부터의 자발적인 자기 추방"(a self-imposed exile from what is acceptable)으로 정의한다.5 만년성이란 노쇠하고 병들어 가는 대가의 말년에 나타나는 "의도적인 비생산적 생산성"(deliberately unproductive productiveness)으로서 이러한 부정적 태도 속에서 작품은 조화로운 결론으로 나아가지 못하고 반목과 갈등, 긴장과 모순, 절제와 침묵을 전면화하는 만년의 양식을 이룬다.6 그것은 생의 마지막 구간을 지나는 한 인간의 완숙한 이상과 예술적 완결성을 증명하는 것이 아니라, 그러한 완결성이 삶 속에서 결코 구현되지 않으리라는 직감, 일생을 바쳤던 창조

적 노력이 결국 자신의 소멸 앞에 아무런 영향도 미치지 못한다는 당혹감, 절대성의 현현은 오직 죽음으로서만 혹은 모든 예술적 실험과 기대가 중단되는 곳에 이르러서야 가능하리라는 통찰을 드러낸다.

따라서 만년의 작가는 자신의 창조적 열정으로부터 스스로를 격리시킨다. 만년성에 대한 최초의 논평자였던 아도르노가 지적하듯 "죽음에 이르러, 예술가의 손은 형상화를 위해 사용했던 모든 질료들을 놓아 보내는 것이며, 와해와 분열, 존재성에 대한 자신의 무력한 한계를 목도하는 일이야말로 마지막 작품"이라 할 수 있는 것이다.[7] 만년의 예술은 그렇게 표현성을 상실한다. 베토벤의 후기 음악들처럼—특히 청력을 완전히 상실하고 여러 신변상의 문제들로 곤란을 겪던 말년의 「장엄미사곡」*Missa Solemnis*(1818~1823)처럼, 만년의 양식은 "달콤함을 잃은 채, 씁쓸하고 가시 돋친 듯 단순한 기쁨에 투항하지 않는다".[8] 격정과 낭만으로 충만했던 거장의 표현은 만년에 이르러 조화와 균형으로 종합되지 못하고 모순과 부정성으로 분열한다. 관습들은 여전히 반복되지만 항상 핵심을 결여함으로써, 관습에 깃든 욕망의 노쇠와 실패(베토벤이 「영웅」*Eroica*(1808)에서 웅혼한 대위법적 관습들로 찬양했던 혁명의 모순적 귀결을 예상치 못했다는 자괴감)를 더욱 처연한 것으로 만든다. 세계의 부정성을 전면에 내세우는 변증법의 또 다른 얼굴로 모든 예술에 비판 없이 이식된 창조성과 긍정성의 위선적 태도와 힘겹게 맞서는 것이다. 노쇠한 거장의

이 마지막 분투에서 주관성에 대한 근대적 믿음은 객관성에 대한 목적론적 이상과 충돌하고 파열한다.⁹ 그리고 '예술의 내용은 항상 형식 안에 서린다'고 한 아도르노의 말처럼, 이 충돌과 파열은 만년의 형식을 이루는데 그것은 오에의 『만년양식집』처럼, 베토벤의 마지막 음악들처럼 그리고 포스트 세월호 시대의 예술들처럼 종말의식에 휩싸인 채 모든 체계들과 갈등하는 파국의 양상으로 드러나고야 만다. "예술의 역사에서 만년의 작품들은 파국(catastrophe)이다."¹⁰ 그리고 이 파국의 예술은 그 어떤 예술보다 더 처절하고 집요하게, 역사의 발전적인 진행이 멈춰 버린 이 위태로운 세계의 진실을 가리키고 있다.

1. 장민승, 「보이스리스(voiceless)—검은 나무여」
2014, 흑백 단채널 비디오, 25분

3. 말할 수 없음―「보이스리스」

장민승의 「보이스리스」(voiceless)는 '말할 수 없음'을 말하는 세월호 예술의 파국적 입장을, 그 소진되고 고갈된 재난 예술의 노쇠한 표현성을 특유의 심원한 침묵으로 드러낸다.[11] 성긴 백지에 무심히 인쇄된 여섯 편의 하이쿠들(「마른 들판」), 그 절제된 문장들을 소리 없이 번역해 내는 간곡한 수화 동작들(「검은 나무여」), 검은 밤바다와 결코 멈추지 않을 울음 같은 진도의 파도 소리(「둘이서 보았던 눈」)로 구성된 「보이스리스」는 작업 전반에 포진된 어둡고 깊은 은유를 통해 관객을 슬픔의 심연으로 이끈다. 하이쿠와 수화는 관객으로 하여금 당장은 분명치 않은 주제의 심원한 깊이를 가늠케 하는 중요한 장치인데, 이는 그것들이 본질적으로 '말로 표현할 수 없는 것'들 혹은 '말할 수 없는 이들의 표현'을 위해 고안되었다는 사실에 기인한다.

하이쿠와 수화라는 절제와 침묵의 형식은 따라서 이 작업이 지속적으로 가리키고 있는 고통의 실재성에 대립한다. 가지에 내린 한 무더기의 흰 눈이 검어진 나무의 비애를 더욱 도드라지게 만들 듯('타버린 숯이여, 예전엔 흰 눈 쌓인 나뭇가지였겠지'), 하이쿠의 절제된 표현은 세월호 참사가 남긴 비명의 크기와 대조되며 그것을 더욱 처연한 것으로 만든다. '손에 잡으면 사라질 눈물, 뜨거운 눈'처럼 혹은 '먼지 한 점 없는 흰 가을꽃'처럼, 삶의 거대한 소용돌이는 항상 사소한 순간에 깃드는 것이며, 이처럼 사소하고 간결한 순간들은 그 속에 담긴 생의 복잡한 모순과 고

2. 장민승, 「보이스리스(voiceless)—마른 들판」
2014, 가변 크기, 한지에 실크스크린 프린트

통을 보지 못하는 우리의 불능을 더욱 두드러지게 하는 것이다.

하이쿠는 머물지 않는 것들에 헌신한다. 그리고 이러한 헌신의 형식으로 그 역시 순간 속에 자신의 생을 꾸린다. 바람이 지나는 찰나의 순간에 자연의 깊고 조화로운 여운을 감지해 내는 것, '일시의 변화'(一時の変化)로부터 '만대불역'(万代不易)의 원리를 깨우치는 것, 바쇼(松尾芭蕉)는 그것을 풍아(風雅)라 부른 바 있다.[12] 풍아란 마치 '여행자'의 마음처럼, 시시각각 변화하는 자연의 풍취를 느끼고 따르는 것이다. 바쇼에게 그것은 '기쁨'으로 정의되지만, 동시에 삶의 유한함과 덧없음을 헛헛한 심정으로 받아

들이는 초탈의 정신이기도 하다. 따라서 모든 하이쿠는 원칙적으로 물질화(형식화)를 거부한다. 그것은 단지 하나의 여운으로 남을 뿐이며, '마른 들판을 헤매고 도는 꿈'처럼 결코 어디에도 머물지 않는다. 장민승의 시구들이 버석하게 마른 한지 위에, 마치 길을 잃은 듯 단절된 문맥으로, 꿈속의 장면과도 같은 기이한 심상을 전하게끔 구성된 것은 그것이 재난을 생생히 떠올리기 위해서가 아니라 잊기 위해, 재난을 기록하고 표현하기 위해서가 아니라 그러한 노력의 덧없음과 불가능성을 주장하기 위해서기 때문이다. 하이쿠들이 진정으로 말하고자 하는 것은 그처럼 짧은 표현들 뒤에 숨은 결코 헤아릴 길 없이 깊고 큰 낙담이다.

수화는 그러한 감정의 표현 불가능성을 더욱 극대화한다. 수화란 말 못하는 이들에게 부여된 최소한의 언어로, 그 제한된 몸짓은 오히려 말에 대한 그/녀의 상실을 더욱 강조한다. 마치 하이쿠의 짧은 문장이 그 안에 서린 세계의 표현 불가능성을 더욱 두드러지게 하듯, 수화의 제약과 단순성은 말하는 자의 말 못할 고통을 더욱 확대하는 것이다. 우리는 물에 빠졌을 때와 같은 절박한 순간에 손을 뻗어 무언가를 부여잡으려는 본능이 있다. 손은 다른 모든 표현의 가능성이 소진된 순간에 개시되는 최후의 표현 수단이다. 따라서 예술이 '자신의 입'이 아닌 '손'으로 말한다는 것은 그처럼 크고 절박한 고통에 대해 아무런 표현도 갖지 못한 예술의 위기와 불능을 역설한다.

이처럼 모순과 불능, 단절과 불가능성을 전면화하는 것은 장

민승 예술에 고유한 파국이다. 세월호에 관한 단 한 장의 사진이나 그림도 사용하지 않고 혹은 그 어떤 직접적인 재난의 이미지도 그처럼 거대한 고통과 슬픔을 포괄할 수 없음을 하이쿠와 수화라는 표현 불가능성의 언어를 사용해 말함으로써 그는 재난에 대한 가장 '재난스러운' 표현을 얻는다. 그러니 장민승이 어떤 알 수 없는 열기에 휩싸여 그 밤에 진도로 내달려 바다의 모습을 카메라에 담고 파도와 바람 소리를 채록해 전시장에 풀어놓았을지라도(「둘이서 보았던 눈」), 그 어두운 밤바다는 아무런 표현도 갖지 못한 채, 너무 반복되어 의미를 상실한 파도 소리와 바람 소리처럼, 그렇게 표현(할 수) 없이 늙고 지친 세계를 드러내고 있을 뿐이다.

한 인터뷰에서 장민승은 에르메스 숍의 이층에 마련된 전시장을 찾은 부유한 쇼핑객들이 자신의 작업 앞에서 눈물을 흘리는 광경을 경탄 어린 마음으로 바라보았다고 밝힌 바 있다.[13] 고통스러운 죽음들에 대해 말하기 위해 가장 재난스러운 표현으로 스스로를 몰아간 곳이, 그처럼 생생한 삶의 욕망들이 거래되는 곳이었다니. 눈물과 환희, 말과 침묵, 표현과 그것의 상실, 「보이스리스」는 세월호 참사 수개월 후 권위 있는 미술상인 에르메스상을 수상함으로써, 당대 문화의 가장 어두운 곳과 밝은 곳에 동시에 닻을 내린다.

4. 볼 수 없음―「아이들의 방」

「보이스리스」가 말할 수 없음에 관한 명상이었다면, 「아이들의 방」은 볼 수 없음에 관한 처연한 사진적 고백이다. 노순택을 비롯한 '세월호를 생각하는 사진가들'의 공동 작업인 「아이들의 방」은 세월호 참사로 희생된 아이들의 방이 찍힌 60여 장의 사진들로 구성된다.[14] 모든 것이 그 자리에 그대로인데, 오직 아이들만 거기에 없다. 온기 없는 침대, 그 위에 버석하게 개어 있는 이불과 베개, 오랫동안 펼쳐지지 않았을 교과서와 여분의 교복들, 기쁨을 잃은 인형과 장신구들, 아이들의 방은 그렇게 주인의 부재에 의해 더욱 강조되고 만 사물들의 중단된 사물성을 드러내며 사진 속에 영원히 박제되어 있다. 그 사진들은 '흐르는 시간의 빛나는 단면'이 아니라, 시간과 기억의 중단을 영원히 지속시키는 사진의 어두운 역설인 것이다.

사진은 보고자 하는 단순하고 정직한, 그러나 또한 "타는 듯이 강렬한 욕망"(burning with desire)의 산물이다.[15] 사진가들을 세계의 가장 외지고 위험한 곳으로 이끄는 것은 바로 보기를 향한 불타는 욕망이며, 그러한 욕망과 함께 사진은 세계의 객관적인 모습을 증명하고 확장해 왔다. 그러나 사진에 대한 이러한 오랜 믿음은 적어도 세월호 참사 이후 우리 사회에는 더 이상 적용될 수 없을 것 같다. 왜냐하면 세월호 참사는 국내의 사진가들에게 차마 들여다볼 수 없이 처절하고 아픈 세계가 존재한다는 사실을, 보려는 욕망에 사로잡힌 것이 얼마나 가소로운지를, 사진이 희생

3. 장민승, 「보이스리스(voiceless)—둘이서 보았던 눈」
2014, 컬러 단채널 비디오, 1시간 30분

자의 고통 위에 군림하고 적폐와 공모함으로써 그 세계를 왜곡하고 조종하는 가증스러운 도구가 될 수 있음을 가르쳐 주었기 때문이다. 사진은 그 배가 서서히 가라앉기 시작한 순간부터 죽은 아이들이 하나둘 수습될 때까지 자신의 무기력과 방관, 무능과 무책임을 반복하는 것 외에 거의 아무것도 한 것이 없다. 수많은 카메라들이 거기에 있었음에도 불구하고 세월호라는 고통의 세계는 결코 제 시간에 우리에게 도달하지 못했던 것이다. 볼 수 없으니 도울 수 없었으며, 사진은 그렇게 공포와 절망에 빠진 아이들, 서로를 부둥켜안고 죽은 아이들, 수습된 유골들의 참혹한 시각적 충격을 하나의 부재로 요약하고 말았다. 「아이들의 방」은 사진의 중단과 실패에 대한 고백이며, 그처럼 사진이 멈춘 곳에서 개시된 자기부정의 형식이다.

그러나 이 자기부정은 사진 밖에서, 사진을 거부하는 것이 아니라 오히려 사진 안에서, 사진이 가장 사진적인 순간에 이루어진다. 다시 말해 「아이들의 방」을 구성하는 형식은 사진에 대해 동어반복적인데, 그것은 있는 그대로 있게 하는 것, 아무것도 바꾸지 않는 것, 즉 사진 찍는 것이며, 사진의 이러한 '동어반복적 객관성'[16]에 의지함으로써, 죽음을 주관적으로 해석하는 것에 대한 윤리적 혼란을 피하는 것이다. 「아이들의 방」은 아이들이 '거기에 있었음'(there-has-been, 바르트)을 주장하지 않는다. 그것은 가장 사진적인 방식으로 아이들이 '이제 더 이상 거기에 없음'을 강조한다. '과거로부터 발산된 빛', '그 지문과도 같은 대상의 흔

적', '사진 찍힌 순간으로부터 날아와 우리를 찌르는' 현전성으로 충만한 바르트의 '밝은 방'(camera lucida)[17]과 달리, 「아이들의 방」 은 아무것도 되돌아오지 않는 매우 춥고 어두운 방인 것이다.

　「아이들의 방」에서는 그렇게 사진적 현전에 대한 기대와 단념이 충돌한다. 그 사진들은 사진의 모든 관습을 빠짐없이 소환하고 있지만, 그처럼 충직한 소환에 의해 마땅히 얻어지게 될 것들을 포기함으로써, 그러한 관습의 무용함과 공허함을 웅변한다. 바르트는 사진의 본령인 푼크툼이 '찌르고 아우성치는 것'이라 했지만,[18] 그 사진들 속에는 아우성 대신 침묵만이, 아이들의 공포와 비명 대신 그들의 빈자리만이 남아 있다. 아이들이 없는

「아이들의 방」은 따라서 아이들의 귀환에 대한 근본적인 불가능성을, 침묵과 표현의 중단을, 아도르노가 "부르주아 주체의 기본적 원리이자, 남겨진 자의 가장 큰 죄책감"19이라 부른 그 무심함을 드러낸다.

　이 사진들은 결국 죽어가는 아이들에 대한 그 어떤 조망도, 어떤 사진적 구원도 제공하지 못했다는 사진의 실패를 증명한다. 항상 한 발 늦게 도착해, 보는 것 외에 아무것도 할 수 없다는 자책감, 보고자 하는 '불타는 욕망'으로도 세월호의 진실을 보지 못했다는 허망함, 사진이 더 이상 당대의 가장자리에서 소멸되어가는 타자의 가시성을 수호하지 못하리라는 자괴감, 그래서 사진에게 남겨진 일이란 자신의 무능과 실패의 결과인 아이들의 부재를 담담히 받아들이는 것뿐이라는 자각, 「아이들의 방」은 그러니 사진의 전통적인 가치들이 붕괴하는 근대의 만년에 그처럼 늙고 지친 사진의 가장 통렬한 자기반성이 아닐까? 세월호 이후 사진은 자신의 노쇠와 무능을 증명하는 만년의 양식으로, 사진의 오랜 관습과 자기 충직성에도 불구하고 더 이상 자신에게 주어진 역사적 소임과 시대적 요구에 응답할 수 없음을 그처럼 파국적인 반사진적 양식으로 표현함으로써, 저물어 가는 시대와 자신을 슬프게 입증한다.

5. 정운(세월호를 생각하는 사진가들), 「아이들의 방—유예은」
2014~2019, 컬러사진, 가변 크기

5. 들을 수 없음—「우리 아이들을 위한 읽기」

안규철의 「우리 아이들을 위한 읽기」 역시, 비록 그것이 낭독과
청취라는 상호성의 구조를 취하고 있을지라도, 그러한 구조적 기
획을 명백히 배반하는 불가능성의 영역에 닻을 내림으로써 스스
로의 파국성을 드러낸다.[20] 안규철의 「읽기」는 작가 자신을 비롯
한 수많은 낭독자들의 기대와 달리, 낭독의 무용함 혹은 '들을 수
없음'에 대한 것이며, 바로 이 점을 수긍할 때 비로소 낭독의 진
정한 대상과 가치가 드러나는 것이다.

전시장 한 구석에 조그만 독서대와 서가가 마련되어 있다.

누구나 한 권의 책을 집어 들고 독서대에 앉아 원하는 구절을 낭독할 수 있다. 작가에 따르면 그 책들은 세월호 침몰로 희생된 아이들이 "(살아 있었다면) 아마 읽을 수도 있었을 책들"로, 이제 대학생이 되었을 희생자들에 대한 헌사를 제공한다.[21] 낭독자의 목소리가 전시장에 조용히 울리고, 그들의 "따스한 숨결"이 자가예프스키와 기형도, 쉼보르스카가 찬미한 "젊음과 우정, 인내와 슬픔, 고뇌와 사랑"을 담아, "꿈결처럼 저 먼 곳에 있는 그리운 아이들에게 가 닿으면", 살아남은 세상은 그만큼 다 배우지 못하고 떠난 학생들에게 자신의 뒤늦은 조언과 가르침의 책무를 덜게 된다.

그러나 정말 그럴까? 읽어야 할 많은 책들을, 겪어야 할 많은 경험들을 남겨 두고 떠났다는 안타까움이 그처럼 뒤늦은 낭독으로 해소될 수 있을까? "너무 늦은 것은 아무것도 없다"고 작가는 애써 말하지만, 그러한 낭독이 예술이 되는 것은 바로 이 늦음에 있음을 부인할 수 없다. 읽는 주체가 죽어 없어진 이들을 읽기의 대상으로 상정하는 순간이야말로 읽기가 읽기의 효용성을 넘어 하나의 상징적 (예술) 행위로 거듭나는 순간이며, 그러니 예술 속에서 그러한 낭독이 아직 늦지 않았다고 말하는 것은 안규철의 작업을 예술로 만드는 연극적 장치이자 자기 몰입의 주문일 뿐 실상 주체와 대상 간에 그 어떤 실재적 소통도 보장하지 못한다. 낭독은 대상을 향한 기대와 열망에도 불구하고 읽는 주체에게 되돌아올 따름이며, 따라서 대상의 부재와 주체의 유리된

현실을 더욱 처연히 강조할 뿐이다. 낭독이 그 모든 꾸며진 가정들 속에서 주체의 심리적 위안을 도모해 가는 한, 그것은 '우리 아이들을 위한' 읽기가 아니라 '우리 자신들을 위한' 읽기다. 그리고 이와 같은 「읽기」의 모순은 포스트 세월호 예술의 곤경을 잘 드러내는데, 그것은 바로 그 어떤 예술적 헌사도 희생자들을 위한 것이 될 수 없다는 것이다.

안규철의 「읽기」는 그렇게 읽기의 재난을 전면화하는 파국의 무대를 제공한다. 읽기의 재난이란 읽기와 듣기가 서로 조응하지 못하고 항상 어떤 단절과 지연 속에서 반목하는 상태를 일컫는 것으로, 사실 매우 오랜 이론적 논의의 주제였다. 가령 데리다에게 이 재난은 문자와 음성 간의 차이와 위계에 닻을 내렸던 서구 형이상학의 폭력적인 어문적 지평으로 여겨졌으며, 드 만(Paul de Man)에게 그것은 언어의 수사성과 일시성에 연루된 문학의 근본적인 곤경으로 그는 이 곤경을 '읽기의 불가능성'(unreadability)이라 부른 바 있다.[22] 이러한 주장들에 따르면 모든 문학과 예술은 언어의 재난적 불화 위에 움트는 파국의 형식이다. 문학이란 (특히 드 만과 같은 이들에게) "논리를 중단시키고 지시 관계를 어지러울 정도로 이탈시키는 부정적 수단이며, 의미의 양면성 사이에서 확고한 의미를 결정지을 수 없는 불가능성의 확장"이다.[23] 따라서 읽기는 스스로의 '원칙(이론)에 대한 저항' 속에서 분명해진다. 문학이 무엇인지, 무엇을 할 수 있는지, 어떻게 읽을 수 있을지 모른다고 말하는 "불안한 무지"야말로 문

6. 안규철, 「우리 아이들을 위한 읽기」
2016, 사운드 설치, 가변 크기, 경기도미술관, 안산

학에 고유한 "파토스"인 것이다.²⁴

　그러니 어찌 문학의 낭독이 그러한 불안과 무지 너머로 조언과 위로를 전할 수 있단 말인가? 재난을 향한, 재난을 위한 낭독은 오직 스스로의 불가능성만을 증명하는 파국의 형식이 아닐까? 낭독의 재난을 최초로 시연한 차학경의 「딕테」*Dictee*에서 우리는 이 불가능성—그녀가 'DISEUSE'라 불렀던—의 한 단편을 발견한다.²⁵ "힘줄보다 질기고 신경보다 예민한" 이야기를 쓰려는 사포(Sappho)적 열망과, 불능과 불통으로 점철된 이민자의 좌절스러운 언어적 현실 사이의 재난적 거리에 대한 고백인 「딕테」는

낭독의 불가능성 혹은 말하고자 하는 열망의 집요한 자기 분열성에 스스로를 가차 없이 투신시킴으로써 낭독의 파국적 본성을 드러낸다. "멀리서 온 여자"는 "새로운 곳에서의 첫 날"부터 이방의 언어를 집요하게 반복한다. 읽고 멈추고 생각하고 인용하는 낭독의 그 모든 과정들이 되풀이될수록 그녀의 말은 점점 더 의미를 상실하는 모순에 빠지고 만다. 이 애처로운 낭독의 전례는 그리하여 그녀를 '낭독자'(diseuse)이자 동시에 '불가능성의 주재자(disuse)'로 만드는데, 바로 이 모순으로부터 문학의 재난적 수사성이 만들어진다.

　　모든 문학의 낭독자는 따라서 텍스트의 타자성과 읽기의 주체성 사이에서, 타인의 입과 나의 입 사이에서 갈등한다. 그리고 그 갈등은 거의 언제나 문학적 현전을 수긍하는 일종의 자기 망실 속에서 화해하는데, 낭독이란 그처럼 스스로를 수사의 심연으로 내던짐으로써 문학의 영속적 삶을 입증하는 지고한 희생이다. 「딕테」의 초판이 차학경의 비극적인 죽음 삼일 후 장례식장에 배달되었다는 사실은 어찌 보면 낭독의 재난을 완성하는 신화처럼 여겨진다. 말은 항상 그렇게 늦게 화자의 망실과 함께 도착한다. 데리다가 드 만의 영전에 "애도의 읽기 불가능성"(the unreadability of mourning)이라는 말로 형상화하려던 바로 그 아포리아처럼, "불가능한 것들의 가능성이 모든 애도의 수사를 이끌고 조종"하는 것이다.[26] 여기에서, "성공이 실패하고 실패가 성공하는" 애도의 아포리아 속에서, 타인의 죽음을 애도하는 낭독자는 낭독의 실패를

통해, 그 어떤 애도의 말로도 죽은 이를 위로할 수 없다는 좌절감을 통해, 자신의 애도를 완성한다. 안규철의「읽기」가 영원히 아이들에게 읽힐 수 없다는 사실은 그처럼 처연한 애도의 불가능성을, 항상 실패할 수밖에 없는 애도의 운명을 드러낸다. 그 무엇으로도 애도될 수 없다는 실패의 지고한 정감만이 상실과 고통의 거대한 크기를 가늠케 하는 것이다. 그렇게「읽기」의 실패는 아이들이 결코 들을 수 없다는 영원한 불가능성 속에서 성공한 애도가 된다.

6. '손상된 삶'에 깃든 구원의 광휘

『만년양식집』에는 '파국위원회'(カタストロフィー委員会)라는 가상의 모임이 등장한다. "파국의 시대를 문화의 최전선에서 나타내는 예술가들"을 선별해 연구하는 파국위원회는 붕괴해 가는 자신들의 세계에 대한 집요한 관찰을 통해 재난적 시대의 문화적 현실과 재생의 가능성을 타진한다.[27] 바로 그 '파국위원회'의 위원들처럼, 나는 세월호 참사로 인해 야기된 파국적 시대성을 포착하고 내면화하는 작가들을 선별하고 연구하기 위해 이 글을 썼다. 여기에 논의되지 않은 더 많은 작가들이 포스트 세월호 시대에 이르러 첨예해진 표현성의 소진과 붕괴를 자신들의 문법으로 사용해 시대를 위로해 왔음을 언급해 두어야겠다. 무뚝뚝하고 분절된 붓질로 현대사의 황량한 풍경을 재현하는 서용선과 한희

원, 진도의 검은 바닷물에 스며든 고통의 찌꺼기들을 흡착해 내는 한기창과 최선, 단순하고 생략된 선들로 세월호의 말 못할 슬픔을 스케치하는 이우성과 전진경, 팽목항에 남겨진 물건들을 겹겹이 감싸 버린 홍순명, 피사체를 잃은 채 오롯이 배경으로 남고만 홍진훤의 제주 사진들, 거대해서 더욱 황망한 최정화의 검은 꽃, 봉선화 물들인 손가락으로 가없이 올리는 조소희의 기도 등등이 그러한 예들이다. 이들 모두는 결코 예술로 표현될 수 없는 세월호의 상처와 고통을 예술적 관습에 대한 자발적인 포기와 생략을 통해 표현해 냈다. 그들의 작업들에서 창조적 생기와 열정 대신 어둡고 무거운 우울의 정감이 두드러지는 것은 바로 그들이 한 시대의 가장자리에서 시대가 그들에게 부여한 미의식의 단념과 망각을 통해, 그 파국적인 만년의 양식을 통해, 자신들의 예술을 개진하고 있기 때문이다.

만년의 양식이 세월호 참사 이후 국내에 도래할 수밖에 없었던 것은 아마도 오에의 3.11처럼, 4월 16일의 그 참사가 한 시대의 마감을 알리는 종말적 사태였기 때문이리라. 진보를 향한 근대의 모든 노력들이 결국 '적폐'로 남고 말았다는 자괴감, 세월호 참사가 그 '적폐에 짓눌려 침몰하는 대한민국'을 상징한다는 주장, 그처럼 종말로 치닫는 '나라답지 않은 나라'에서 우리 모두는 단지 우연히 살아남은 것에 불과하다는 자각들이 포스트 세월호 시대의 종말적 역사관과 실존적 위기감을 키워갔다. 우리 모두는 세월호의 침몰과 함께 역사의 진보적 도식의 끝에, 더 이상 기

양되지 않을 부정성의 가장자리에, 그 흉포한 근대의 만년에 도달하게 된 것인데, 이러한 종말의 정감은 예술의 상상력과 표현성을 빠르게 기화시키며 당대의 예술가들을 침묵과 절제, 모순과 파국으로 점철된 만년의 양식으로 이끌었던 것이다.

그러나 통찰력 있는 관객이라면 이 만년성이 결코 예술에 대한 환멸로써가 아니라 고통으로 점철된 시대의 이해할 수 없는 시대성을 이해하려는 예술가의 부단한 노력에서 비롯된 것임을 간파할 수 있을 것이다. 그것은 "용인된 관습으로부터 스스로를 추방시킴으로써 재난적 시대의 밖에서, 그 시대 이후에도 살아남으려는" 예술의 절박한 자기 구원의 노력이다.[28] 베토벤의 파국적 만년이 쇤베르크에 의해 조율될 새로운 시대의 대위법을 예견했던 것처럼, 시대의 끝에 선 예술은 자신의 노쇠한 눈으로 시대의 너머를 응시하고 있는 것이다. 재난에 의해 모든 것이 끝나고 삶을 더 이상 지속할 수 없을 때조차도 우리는 예술을 만든다. 예술이 그처럼 '손상된 삶'(damaged life)에 깃든 부정성으로부터 '희미한 메시아의 빛'을 움틔우리라 믿기 때문이다.[29] 파국의 언어로 재난적 세계를 표상하는 것, "자기 눈 안의 거슬리는 티끌을 확대경 삼아 세상을 비춰 보는" 만년의 그 '작고 겸허한 윤리적 노력'(Minima Moralia) 속에서 비로소 "구원의 광휘"는 시작된다.[30]

『만년양식집』의 말미에 주인공 초코는 장애를 가진 아들 아카리(アカリ: 빛)의 아름답고 조화로운 음악을 들으며, 다음과 같

은 시구를 읊조린다. "부정성의 확립은 어설픈 희망에 대해서는 물론 어떤 절망에도 동조하지 않는 것이다. (…) 나는 다시 살 수 없다. 그러나 우리는 다시 살 수 있다."[31] 긍정이 아닌 부정으로 만년의 양식이 전개되는 것은 그러니 어쩌면 다시 살아가기 위해 더 이상 살 수 없는 현실에 투신하는 시대의 외로운 고집이 아닐까? 오늘날 예술은 그렇게 '눈 멀고, 귀 멀고, 말 못하는' 파국의 몸으로 근대의 재난적 만년을 더듬어 그 시대를 넘어가고 있다.

주

1 Jean-François Lyotard, *Heidegger and "the Jews"*, Minneapolis: University of Minnesota Press, 1990, p. 47.

2 Maurice Blanchot, *The Writing of the Disaster*, Lincoln: University of Nebraska Press, 1986, p. 10.

3 大江 健三郎, 『晚年樣式集』, 講談社, 2013.

4 소설 『익사』(2009) 이후 '초코'라는 화자를 통해 오에 자신의 개인사와 철학적 사유들을 전개해 나가는 방식은 『만년양식집』에서도 여전히 중요한 문학적 방법이다. 오에의 후기작들은 이처럼 실재와 허구, 작가와 화자, 정치와 미학의 구분을 무화시키는 실험성에 천착하는데, 이 탈소설적 소설의 형식은 오에에게 파국적 시대를 서술하기 위해 가장 적합한 '파국적 양식'이 되는 것이다.

5 Edward W. Said, *On Late Style*, London: Bloomsbury Publishing PLC, 2006, p. 16.

6 *Ibid.*, p. 7.

7 Theodor W. Adorno, *Late Style in Beethoven*, in *Essays on Music*, ed. Richard Leppert, trans. Susan H. Gillespie, Berkely: University of California Press, 2002, p. 566.

8 *Ibid.*, p. 564.

9 *Ibid.*, p. 567. "객관적인 것이 분절된 지형이라면, 주관적인 것은 그 지형을 살아나게끔 하는 빛이다. 베토벤은 이 둘의 조화로운 종합을 가져오

지 않는다. 분열의 힘으로, 그는 그것들을 무너뜨린다."

10　*Ibid.,* p. 567.

11　「보이스리스」 에르메스재단 미술상 전시 (2014. 12. 19~2015. 2. 15), 아뜰리에 에르메스, 서울/사월의 동행: 세월호 2주기 추모전 (2016. 4. 16~2016. 6. 26), 경기도미술관, 안산.

12　復本一郎 「三冊子」, 『俳論集(外)』, 新編日本古典文学全集88, 小学館, 2001, p. 575.

13　김효원, 2014 에르메스재단 미술상 수상작가 장민승(인터뷰), 스포츠 서울, 2015. 3. 9.

14　「아이들의 방」, 2015. 4. 2~5. 31, 416기억전시관(안산), 류가헌 갤러리(서울), 기억공간 re:born(제주) 그리고 오마이뉴스 기억저장소(온라인 상설 전시).

15　다게르(Louis Daguerre)가 1828년 니엡스(Nicéphore Niépse)에게 보낸 편지의 문구다. Geoffrey Batchen, *Burning with Desire: The Conception of Photography*, Cambridge: The MIT Press, 1999. 서문 참조.

16　Pierre Bourdieu, *Photography: A Middle-brow Art*, trans. Shaun Whiteside, Stanford: Stanford University Press, 1990, p. 77.

17　Roland Barthes, *Camera Lucida: Reflections on Photography*, New York: Hill and Wang, 1981 참조.

18　*Ibid.,* p. 55.

19　Theodor W Adorno, *Negative Dialectics*, trans. E. B. Ashton, New York: Continuum, 1977, p. 363.

20　「우리 아이들을 위한 읽기」, 사월의 동행: 세월호 2주기 추모전(2016. 4. 16~ 6. 26), 경기도미술관, 안산.

21 안규철은 전시시장에 다음과 같은 문장을 써 붙임으로써 관객의 낭독을 독려한다. "우리 아이들이 아마 지금쯤이면 읽을 수도 있었을 책들이 있습니다. 아름다움에 대해, 젊음과 우정에 대해, 인내와 슬픔과 고뇌에 대해 그리고 사랑에 대해 이야기하는 책들입니다. 너무 늦은 것은 아무것도 없습니다. 책을 읽는 우리의 목소리는 꿈결처럼 저 먼 곳에 있는 그리운 사람들에게로 갈 것입니다. 따스한 숨결이 우리 아이들에게, 어둠 속에 있는 모든 이들에게 가 닿을 것입니다."

22 Jacques Derrida, *Of Grammatology*, trans. Gayatri Chakravorty Spivak, Baltimore: Johns Hopkins University Press, 1998 참조; Paul de Man, *Allegory of Reading*, New Heaven: Yale University Press, 1979, p. 245.

23 Paul de Man, *Allegory of Reading*, p. 10.

24 *Ibid.*, p. 19.

25 Theresa Hak Kyung Cha, *DICTEE*, Berkeley: University of California Press, 2001 **'Diseuse'**는 프랑스어 **'Diseur'**(낭독자)의 여성형 명사로 주로 카바레의 무대에서 샹송 등의 노래 가사를 읊어 주는 여인을 일컫는다. 영어에서 'diseuse'라는 단어는 존재하지 않지만 이방인의 언어적 혼란을 논하는 글에서 그것이 'disuse'(사용하지 않음)와 같은 불가능성을 암시하기 위한 의도적인 어법인 것은 자명해 보인다. pp. 3~5.

26 Jacques Derrida, *Memories for Paul De Man*, New York: Columbia University Press, 1989, pp. 34~35.

27 大江 健三郎, 『晩年様式集』, p. 129.

28 Said, *On Late Style*, p. 16.

29 Theodora Adorno, *Minima Moralia: Reflections from Damaged Life*, trans. E. F. N. Jephcott, London: Verso, 1974, p. 247 참조.

30 *Ibid.*, p. 50.

31 大江 健三郎, 『晩年様式集』, p. 331.

출전_「'나는 살 수 없다 그러나 우리는 다시 살 수 있다': 만년의 양식, 포스트
세월호 시대의 예술」, 『미술사학보』 vol. 1, no. 54 , 2020, pp. 223~241.

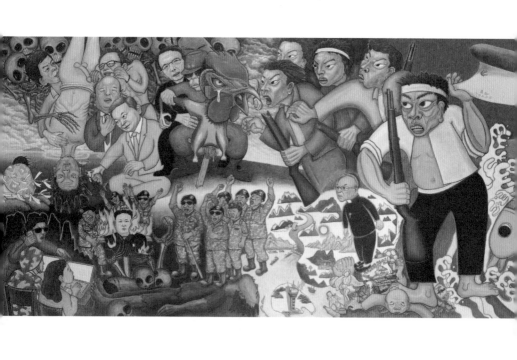

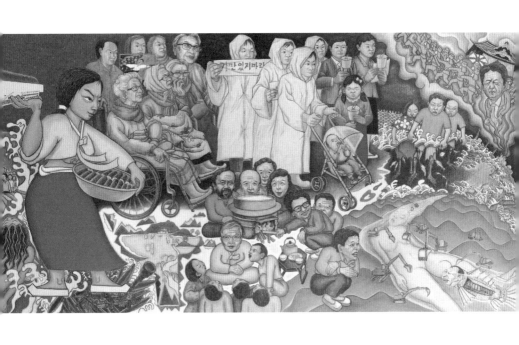

7. 홍성담, 「세월오월」

2014, 걸개그림, 250×1050cm

III. 홍성담의 '그로테스크 리얼리즘',
그 불편함의 미학적 정당성

"파괴하고자 하는 의지는 창조적인 의지다."

미하일 바쿠닌

1. 세월오월

지난 2014년 발생한 세월호 침몰 사건은 그것의 물리적 손실보다
더 큰 심리적 상처를 한국 사회에 남겼다.[1] 이 심리적 상처의 크
기는 감히 헤아릴 수 없을 만큼 커서, 이후 그것을 특정한 정치,
사회, 문화적 관점으로 해석하려는 모든 시도는 즉시 첨예한 이
념적 논쟁과 갈등에 휘말리게 되었다. 이러한 사회적 갈등이 최
초로 전면화된 계기는 그해 9월 광주에서 열린 비엔날레 특별전
일 것이다. 비엔날레의 추쵀 측은 마침 당해 20주년을 맞은 광주
비엔날레를 자축하고 이 국제행사와 광주의 문화사적 접점을 모
색하는 특별전을 기획한다. 「달콤한 이슬: 1980년 이후」라 명명된
이 특별전의 수석 큐레이터를 맡은 윤범모는 작가 홍성담에게

특별전의 중심이 될 대형 걸개그림을 청탁하였고, 이후 작가와 그가 구성한 집단 창작팀이 「세월오월」이라는 제목의 걸개그림을 제작한다.[2] 제목이 시사하는 것처럼, 「세월오월」은 당시 가장 큰 사회적 이슈였던 세월호 침몰 사건의 역사적 배경을 1980년 5월 광주의 비판적 민중의식을 통해 드러낸 풍자적 작품이었으며, 민중미술의 주요 매체였던 대형 걸개의 화면 위에 불교의 감로도적 구성과 오방색으로 채색된 인물들을 앉힌 전형적인 민중회화였다. 특히 화면 중앙의 세월호를 떠받치고 있는 두 남녀 인물상 좌우로 감로도의 전형인 내세와 현세가 대조를 이루는데, 좌측면(지옥도)의 '허수아비의 몸을 한 대통령'(대통령의 얼굴은 후일 닭의 머리로 대체되었다), '그녀를 뒤에서 조종하는 독재자와 그의 오랜 가신', '발가벗겨진 채 고통받는 젊은이를 조롱하는 신진 우익 세력들과 재벌 총수' 등은 우측면(극락도)의 민주시민 진영 인물들과 대조를 이루면서, '세월호 침몰을 야기한 한국 근대사의 적폐(積弊)'로 묘사되고 있다.

　「세월오월」의 이러한 정치색과 현직 대통령을 '허수아비'로

묘사한 표현의 극단성은 제작 단계에서 이미 우려를 낳고 있었다.[3] 대통령 박근혜의 얼굴을 '눈물을 흘리는 닭'으로 수정한 것은 이러한 내외부적 우려의 영향이었다. 결국 정부 기관의 압력을 받던 비엔날레 재단은 전시 개막을 몇 주 앞두고 그림의 선동적이고 반정부적인 정치색을 문제 삼아 전시를 유보한다. 특별전의 기획자들과 작가, 각지의 예술 단체들은 즉각 반발하였고 이후 주무 관계자들의 연이은 사퇴와 그림에 대한 정치적 탄압에 반대한 국내외 참여 작가들의 보이콧 등으로 「세월오월」은 큰 사회적 문제로 비화하게 된다.[4] 제20회 광주비엔날레는 '터전을 불태워라'(Burning Down the House)라는 부제가 무색하게도 결국 「세월오월」의 부재 속에 개막되었고, 이후 오랫동안 표현의 자유와 예술의 정치적 한계에 관한 논쟁의 빌미를 제공하게 된다.

사실 홍성담의 그림을 둘러싼 이와 같은 논쟁은 「세월오월」 이전부터 이후까지 줄곧 지속되어 왔다. 가령 홍성담은 1980년대 「민족해방운동사」(1989)[5]로부터 최근의 「골든타임」(2012)이나 「김기종의 칼질」(2015)과 같은 문제적 작업들을 통해 항상 정치적 금기와 표현의 자유 사이를 위태롭게 왕래했는데, 이러한 홍성담의 투사적 태도는 그를 지지하는 이들에게는 커다란 영감의 원천이 되는 반면, 그를 지지하지 않는 이들에겐 체제의 근간을 뒤흔드는 위협으로 인식되어졌다. 홍성담에 반대하는 이들에게 그 그림들은 "원념과 저주로 가득 찬 교활하고 악의적인 선전 그림"으로 "그가 비난하는 국가 권력보다 더 심한 폭력과 선동

을 찬양한다는 점에서 스스로 모순을 드러낸다"(조희문, 『데일리안』 2012. 11. 28). 그것은 "예술이 아닌 저급한 정치 선동"(『세계일보』 사설, 2012. 11. 19)이며, "[위대한 풍자화가 마땅히 지녀야 할] 논리적인 전개와 내용 및 증명이 결여된 풍자만화"에 불과한 것으로써, 이를 국제행사에 전시하는 것은 "문화적 안목의 부재"(장준영, 『아시아투데이』 2015. 10. 23)로 여겨졌다.

예술에 대한 정치 탄압에 반대하는 이들에게도 홍성담의 직설적 미학과 정치색은 분명 당혹스러운 것이었다. 몇몇 평론가들은 그림들이 "미학적으로 아름답지 않고 시각적으로 불편하다 하더라도"(이동연, 『미디어오늘』 2012. 11. 21) 혹은 "작품의 당위성을 약화시키는 미적 직설화법에 불과할지라도 예술적 표현의 자유는 억압될 수 없으며, 홍성담에 대한 정치적 탄압은 문화적 후진주의를 드러내는 것에 불과하다"(반이정, 『미술세계』 37)는 논평을 냈는데, 이처럼 '형식은 마음에 들지 않지만 풍자 표현에 죄가 없다' 혹은 '몇 가지 잘못된 점이 있다 하더라도 예술 표현의 자유는 인정해야 한다'라는 주장은 「세월오월」의 '수긍하기 힘든' 미학적 정당성과 '결코 양보할 수 없는' 표현의 자유 사이에서 예술계가 겪었던 당혹감을 반영한다고 볼 수 있다.

홍성담 본인은 이러한 세간의 상반된 평가 모두에 불만을 표출한다. 그는 「세월오월」 사태 직후 한 인터뷰에서 "그림을 비난하는 쪽도, 옹호하는 쪽도 오독에 머물고 있다"며 안타까워했는데, 이는 양자 모두 그림을 "자신들이 보고 싶은 방향으로만 볼

뿐", 다시 말해 그들 모두 현실정치에 대한 비판이나 옹호의 정치적 태도 안에서 그림을 해석할 뿐「세월오월」이 그리고 나아가 그의 모든 예술 작품들이 지향하는 궁극적인 "치유와 상생의 질문을 놓치고 있었기 때문"이다.6 이 치유와 상생의 질문들은 대개 홍성담과 그의 진영 내부에서 제시되었다. 먼저 홍성담은「세월오월」이 무엇보다 "슬픔의 정서"에 관한 것이라 주장한다. 그것은 "단순히 박근혜 대통령을 풍자하기 위해서가 아니라 현대사의 아픔을, 상처투성이인 사람이 또 다른 상처 입은 이를 치유하는 현대사의 아이러니를 담은 그림"이라는 것이다.7 홍성담의 이론적 지지자들은 이 치유의 과정에 대해 보다 세밀한 설명을 덧붙이는데, 그들에 따르면「세월오월」은 "현실, 비현실, 초현실이 맞붙어 있는 그림"으로, "사건이 지나면 아무도 기억하지 못할 것들을 불러오는 샤먼(주술사)과 같은 그림"이다.8 그것은 세월호 사건을 통해 "오월 정신을 되새기는" 그림이며, 우리에게 "무엇이 행복인가, 무엇을 위해 살 것인가를 묻는다". 이러한 물음 속에서「세월오월」은 "민중의 해원과 공동체적 신명을 기원하는 이 시대의 감로도" 역할을 하며, 정치적으로 불편한 그림의 풍자와 해학은 "절망과 분노에 찬 민중의 해원 풀이"로서 이를 통해 대중들은 "절망과 분노를 내려놓는다".9 이러한 관점에서 홍성담의 그림들은 "격변하는 당대적 사건들을 끌어모아 그 모순의 알레고리를 포용하는 동아시아 미학의 한 전형"10이라 할 수 있으며, 그 속에서 "민중예술의 사라진 아우라는 (작가 자신이 겪은) 고

통의 감각 속에 다시 피어난 웅숭깊고 아름다운 도상들 속에 깃들어 혹은 '몸으로 깨닫기'라는 동아시아 미술의 미학적 과제를 완성하며, 자기 초월의 경지로 나아간다".[11]

홍성담의 예술세계에 관한 이와 같은 '내부적' 시각들은 오늘날 종종 대중들의 반감을 사는 그의 문제적 그림들이 저 도저한 1980년대의 민주적 토양으로부터 범아시아적 초월 미학의 지평을 향해 나아가고 있음을 증언해 주고 있다. 이러한 증언들이 갖는 깊이와 비전은 분명 상찬되어야 할 것이며, 그것은 민중미술 진영의 내부에서, 그 예술의 대변자로서 오랫동안 봉사해 온 비평가들의 특권이자 성취일 것이다. 그러나 이러한 내부(자)적 비평들에 깃든 과도한 헌사와 관념적 언술들 그리고 낭만적 결론들은 무지와 몰이해 속에서 홍성담을 비판하는 (외부의) 비판자들을 설득하는 데 효력을 발휘하지 못한다. 가령 「세월오월」을 불교의 감로도나 살풀이굿의 연장으로 보는 홍성담 자신과 김종길의 시각은 부인할 수 없겠으나, 낡은 것이다. 그것은 민중미술의 근거를 민족적 전통에서 찾으려는 1980년대 이론의 반복이며, 이러한 반복 속에서 민중성의 보다 범세계적인 근원은 종종 탈춤이나 굿, 감로도, 오방색과 같은 민족적 상징 안에 매몰되고 만다. 이것은 개별 인종의 특수한 문화 기호에 천착하는 인류학적 태도이지, 미학적 보편성과 객관성에 의지하는 비평적 태도가 아니다. 이러한 인류학적 태도는 홍성담의 예술과 나아가 민중미술 일반을 다양한 정치 문화적 연관 속에서 해석하려는 '혼성적' 시

도를 오독으로 혹은 비본질적인 것으로 치부하면서 민중미술을 지역적/민족적 한계 안에 가두어 왔다.12 특히 '샤먼 리얼리즘'과 같은 용어는 홍성담에 관한 논의에 빈번히 등장하는데, 비록 그것이 샤머니즘의 구복적 세계관을 현실의 비판 혹은 치유에 활용하는 작가의 의도를 잘 반영한다 할지라도 이러한 주장들에서 샤머니즘이 종종 너무 쉽게 리얼리즘으로 도약한다는 점은 지적되어야 할 것이다. 마치 조선 시대의 민초들이 무당에게 의지하던 그런 주술적 자기-확신성과 함께, 이론가들은 홍성담의 민속적 신념들이 현실의 상처들을 치유하고 해소하며 나아가 어떤 범아시아적 사상으로 승화된다는 법칙들을 너무 성급히 입안시키고 있다. 이것은 세계의 위기를 상상력과 논리적 도약으로 해결하려는 미학적 낭만주의이며, 이러한 낭만주의적 이론은 진도 항에서, 강정마을에서, 용산 참사의 현장에서, 야스쿠니 신사에서, 결코 치유될 것 같지 않은 세계와 여전히 대립하고 갈등하는 홍성담을 완전히 설명하지 못한다.

홍성담의 그림들이 현실의 한계들을 극복하고 '범아시아의 초월적 생명 사상'으로 나아간다는 주장들 역시 그의 근작들에 빈번히 드러나는 퇴행적이고 폭력적인 그로테스크들을 설명하는 데 부족해 보인다. 평론가 윤범모는 「1999 탈옥전」에 대한 리뷰에서 그의 그림들이 "물고문에서 시작했지만 이를 하나의 사상으로 승화시켜 윤회 혹은 범 생명 사상의 철리까지 이룩한 것은 놀라운 일"이라 적고 있지만,13 그가 이러한 경외감을 여전히

「세월오월」에, 「골든타임」의 출산 장면에, 「김기종의 칼질」에 투사할 수 있을지는 의문이다(앞서 언급한 대로 윤범모는 「세월오월」을 청탁한 특별전의 감독이었으나, 동시에 홍성담에게 그림의 수정을 부탁한 이들 중 한 사람이기도 하다). 왜냐하면 이러한 근작들은 저속한 풍자와 폭력적인 묘사로 오히려 '범 생명 사상의 철리'를 거스르는 것처럼 보이기 때문이다. 홍성담에 대한 상찬과 헌사들은 역시 나름의 정치적 신념으로 그림에 반대하는 외부자들의 동의를 얻지 못한다. 특정 정치 집단에 대한 조롱과 풍자는 누군가에게 영감을 주지만, 특히 그것의 미학적/정치적 정당성이 엄밀히 이해되지 않을 때, 누군가에겐 모욕이 된다. 감로도는 연옥에서 고통받는 중생의 구원을 위한 것이지 악귀를 비난하고 조롱하기 위한 것이 아니다. 「세월오월」이 감로도를 계승했다는 점은 흥미로우나, 김종길이 그림의 변론을 위해 주장한 것처럼 감로도의 구제적 사상이 그림에서 악귀로 묘사된 자들까지 구제할 수는 없는 노릇이며, 이런 점에서 그림을 둘러싼 정치적 논란의 해명이 될 수 없다. 불행하게도 우리는 신념에 대한 자기 충직성(fidelity)이 악이 되는 세상을 살고 있는 것이다.[14]

　어떤 내부와 외부 사이의 끊임없는 균열이, 비난과 찬사의 결코 좁힐 수 없는 거리가, '광장'을 향한 불온한 열망과 그 열망을 의심하는 '밀실'의 수군거림이, 홍성담의 그림을 그것이 마땅히 받아야 할 비평적 평가로부터 멀어지게 만든다. 그리하여 홍성담이 '위대한 인권 예술가'(엠네스티), '올해의 사상가'(포린폴

리시 2014)[15] 등으로 국외의 주목을 받고 있는 동안 그리고 「세월
오월」이 대만을 시작으로 홍콩과 일본, 독일, 미국 등지에서 순회
전시되는 동안, 정작 국내에서 그는 여전히 '이단아'로, 모종의 정
치적 탄압의 대상으로, 표현의 자유와 금기 사이에 포박된 불행
한 작가로 남아 있다.

　　지난 몇 년간 국내에서 열린 각종 전시들은 (포스트) 민중미
술의 귀환을 더욱 가속화시켰다.[16] 그러나 '단색화 열풍의 뒤를
이을 것'이라는 민중미술이 홍성담 없이(그에 대한 조명과 논의 없
이) 완전히 우리 사회에 귀환할 수 있을지 의문이다. 왜냐하면 단
색화부터 포스트 민중미술까지 혹은 홍성담의 표현으로 "대통령
직선제부터 카섹스까지" 오늘날 우리가 누리는 것들 중 1980년대
의 빚을 지지 않은 것이 없으며, 홍성담은 여전히 당당한 채권자
로 우리의 채무를 묻고 있기 때문이다. 홍성담을 다시 읽는 것은
비평이 시대에 마땅히 치러야 할 변제 행위이다. 그러나 홍성담
에 대한 읽기는 그림에 대한 증오로 가득 찬 '밀실의 담론'으로도,
맹목적인 헌사로 채워진 '광장의 담론'으로도 이루어질 수 없을
것이다. 둘 사이를 중재하려는 어떤 완곡한 비평적 충고 또한 대
안이 될 수 없다. 그것은 작가가 결코 원치 않는 "소독된 표현의
자유"이며, 이러한 '소독'은 작가 자신을 제외한 그 누구의 권한
도 아니기 때문이다.[17] 홍성담에 대한 읽기는 그림의 핵심이라 할
수 있는 조롱과 혐오, 격하와 폭력을 직시하는 것 그리고 그러한
것들에 대한 어떤 인위적인 '소독' 없이 온전히 그 불편함을 이해

하는 것 그리고 이 불편함의 미학적 정당성과 한계를 조망할 수 있는 이론적 토대를 만드는 것이어야 한다. 이를 위해 나는 홍성담의 그림들을 다시 읽고, 그림에 충만한 혐오와 격하 그리고 그것들이 궁극적으로 지향하는 일탈과 해방의 민중적 축전의 세계를 러시아의 이론가 미하일 바흐친의 '카니발 이론'을 중심으로 살펴볼 것이다.

2. 불편한 그림들

홍성담의 근작들에는 어떤 공통점이 있는데, 그것은 그림들이 하나같이 불편한 시각적 상징들로 채워져 있다는 점이다. 가령 「세월오월」에서 지옥도에 갇힌 채 온갖 반인륜적 음모를 도모하는 실존 인물들의 묘사나, 「골든타임」에서 현직 여성 대통령이 자신의 아버지를 닮은 아기를 출산하는 장면, 「김기종의 칼질」의 섬뜩한 폭력의 묘사 등은 대단히 혐오스럽고, 기괴하며, 폭력적이어서, 관객은 종종 그러한 그림들의 정치적 주장보다 이미지의 시각적 충격에 매몰되고 만다. 그런데 이러한 시각적 충격은 사실 홍성담 미학의 근원을 이해하는 데 매우 중요한 사건과 연관된다. 그것은 1980년 광주의 어느 거리에서 그가 목격한 장면으로, 이 장면은 후일 그의 예술의 미학적 방향을 결정하는 중요한 사건이 된다.

"첫 발포가 있었던 5월 21일 오전 10시경이었다. … 우리가 숨은 곳에서 얼마 떨어지지 않은 곳에 총 맞은 사람이 있었다. 꿈틀거리고 있어 계엄군에 빼앗기기 전에 데려가려고 두 사람이 낮은 포복으로 그를 데려왔다. 뻘건 핏덩어리가 함께 끌려오고 있었다. 와서 몸을 바로 눕히니 배에서 피가 콸콸 쏟아지고 있었다. 관통을 한 것이다. 끌려오던 것은 창자였다. … 나는 작렬하는 태양 빛 속에서 반짝거리는 물체를 발견했다. 아직 삭지 않은 보리알이었다. … 아침에 어머니가 해 준 밥을 먹고 그래도 민주화를 만들겠다고 나왔다가 분절한 것이다. … 보석처럼 빛나던 보리밥알 하나! 광주 항쟁에 대한 내 모든 기억은 그 핏덩어리 속에 채 삭지 않고 보석처럼 빛나던 그 보리밥알 하나다. … 너무 무서워 뒤돌아 집으로 향하면서도 맹세를 했다. 보리밥알을 심고, 저 시신이 거름이 되어 훌륭한 보리를 키워 황금 들녘을 이루고, 그걸 먹고 우리 후세들이 5월의 진실을 전국화해야 한다고 말이다. … 나는 그 보리밥알 하나에서 정말 절대 고독하면서도 절대적으로 함께 해야만 하는 인간 존재에 대한 존엄성 그리고 그 생명의 사슬이 끊임없이 순환된다는 것, 죽는 것도 살아 있는 것도 없다는, 오직 살아서 우리 안에 떠돈다는 것을 경험했다. 이 밥알은 끊임없이 내 그림의 주제가 되었다."[18]

낭자한 선혈 속에 유독 하얗게 빛나는 보리밥알의 그 소름 끼치고 혐오스러운, 그러나 동시에 결코 잊히지 않을 불가해한

아름다움으로 충만한 세계의 실재는 그렇게 홍성담 미학의 주제가 되었다. 홍성담의 그림들은 이처럼 참혹함 속에서 비로소 선연해지는 인간의 숭고한 아름다움을 모순적으로 드러낸다. 가령 그의 「물속에서 스무날」(1999)이나 「욕조—어머니, 고향의 푸른 바다가 보여요」(1996) 같은 작품들은 국가 폭력의 현장과 희생자의 고통을 재현하는 동시에 이러한 폭력과 고통이 하나의 숭고한 이미지로 승화하는 순간을 아름답게 묘사해 내고 있다.

8. 홍성담, 「물속에서 스무날 1」
1999, 캔버스에 혼합재료, 65×53cm

9. 홍성담, 「욕조—어머니, 고향의 푸른 바다가 보여요」
1996, 캔버스에 유채, 193×122cm

잘 알려진 바와 같이, 이 그림들은 홍성담이 1989년 「민족해방운동사」 사건으로 안기부에 끌려가 20여 일간 겪은 물고문을 배경으로 한다. 그림들은 그러나 이제는 신화가 되어 버린 고문받는 홍성담의 인내와 용기를 묘사하는 대신, 그의 고통과 공포가 물(바다)의 모성적 이미지 안에서 용해되고 위무되는 순간을 서정적인 이미지들로 그려 낸다. 거꾸로 뒤집힌 고문대의 다리에서 연꽃이 핀다(「물속에서 스무날 1」). 물고문을 받던 욕조의 밑바닥에서 멀리 고향 하의도의 바다가 펼쳐진다(「욕조―어머니, 고향의 푸른 바다가 보여요」). 그리고 이러한 서정성은 다시 '공포에 부릅뜬 눈'과 그의 머리를 짓누르는 '고문기술자들의 검은 형체들' 혹은 '고문대에 묶인 벌거벗은 몸'의 그로테스크와 대조를 이룬다. 홍성담의 그림에는 항상 이처럼 두 개의 상반된 것들이 대조된다. 선과 악, 삶과 죽음, 고통과 치유, 차가운 고문실과 따스한 고향의 앞바다가 그의 그림 안에서 특유의 강렬한 색채와 분방한 선들의 조화를 통해 동시에 움트는 것이다. 결코 함께 갈 수 없는 이 두 개의 상반된 것들은 홍성담의 그림들이 정주한 아이러니의 세계에 동시에 소환되는데, 이는 "상황이 형식을 만든다"[19]고 말했던 작가 자신이 처한 상황, 즉 남과 북, 좌와 우, 투쟁과 진압이 끝없이 공존하는 상황과 무관하지 않을 것이다.

이러한 모순의 미학은 사회의 모순이 더욱 첨예해진 최근의 그림들에서 더욱 극대화된다. 「골든타임」에서 당시 여당의 대통령 후보자인 박근혜는 독재자였던 자신의 아버지를 닮은 아이를

10. 홍성담, 「골든타임─닥터 최인혁, 갓 태어난 각하에게 거수경례하다」
2012, 캔버스에 유채, 194×265cm

낳고 있다. 막 탯줄이 잘린 아기가 할아버지의 상징인 검은 선글라스를 끼고 간호사의 손에 들어올려진다. 박근혜는 만개한 웃음으로 자신이 낳은 독재자를 맞이하고 있으며, 그 뒤로 한 의사(최인혁: 당시 방영된 텔레비전 드라마 「골든타임」의 주인공 중 한 명으로 '자신의 소명에 투철한 외과의사'이며, '1970년대를 살아온 한 인간의 여전한 정치적 트라우마'를 상징한다)가 갓 태어난 '각하'에게 거수경례를 한다. 홍성담에 따르면 이것은 박근혜에 의해 '재잉태'되는 유신의 트라우마를 말하고자 함이고, 그녀에 대한 지지자들의 신비화/신격화를 무력화하는 풍자화일 뿐이다.[20] 비혼인 여성 대통령 후보자의 적나라한 출산 장면과 '딸이 아버지를 낳

는' 이 기괴한 설정은 그렇게 반복되는 정치적/역사적 모순을 풍자와 금기 사이의 더 격렬한 모순으로 웅변하고 있다.

그가 「골든타임」의 비판적 반응 이후 연이어 발표한 「출산」 연작들은 해체되고 뒤집힌 육체의 그로테스크와 삶과 죽음에 관한 철학적 명상이 복잡하게 얽히는데, 여성의 성기/출산에 대한 이 집요하고 즉물적인 고찰들은 여성성에 대한 경탄과 모욕 사이에 그림을 위치시키면서 그에 따른 정치적/윤리적 논란을 증폭시켰다. 특히 여성주의자들은 "출산이라는 소재를 통해 그림이 공격하는 것은 보수 정치인 박근혜가 아니라 여성 박근혜이며, 그것은 여성이라는 소수자에 대한 조롱이자 혐오"라 비판한 바 있다.[21] 홍성담 그림의 이와 같은 윤리적 논란은 「김기종의 칼질」(2015)에서, '미국 대사의 뺨에 칼을 긋는 김기종'을 묘사한 장면으로 이어진다. 여기에는 미제국주의에 대한 테러리스트 김기종의 타협할 수 없는 증오가 홍성담 특유의 그로테스크적 화면(뒤집힌 인물들, 대칭을 이루는 화면 구성과 색체, 난무하는 공격성과 살기) 속에서 극대화되고 있으며, 화면 중앙의 하얀 테이블을 빼곡히 채운 폭력에 대한 작가의 정화되지 않은 진술들은 이러한 그림의 그로테스크를 완성하고 있다.[22] 물론 우리는 그림이 반인류적 폭력을 정당화할 수 없으며, 이러한 연유로 여론의 질타를 받았음을 잘 알고 있다. 그러나 다른 한편으로 그 그림은 가해자의 '초라한' 결기가 빚어낸 피해자의 '측은한' 상처를 특유의 모순적 풍자양식을 통해 보여 주며 피해와 가해가 전도된 오늘날

의 일상을 드러내는 역할을 하기도 한다. 하얀 테이블 위에 휘갈겨 쓴 작가의 테러에 대한 악명 높은 소회가 곧이곧대로 읽혀서는 안 되는 이유는 바로 그것이 모순을 드러내는 (그림 안의) '모순-그림'의 일부이지, 폭력에 대한 (그림 밖의) 주석이나 해설이 아니기 때문이다.

그러나 그의 그림들이 이처럼 현실의 그로테스크한 변주만을 보여 주는 것은 아니다. 「민족해방운동사」, 「신몽유도원도」(2002), 「세월오월」과 같은 그림들은 고통에 대한 이러한 집요한 변증술 너머에 만개하는 어떤 미학적 이상향을 제시하고 있는데, 이러한 축제적 이상향 속에서 고통에 찬 현실은 다시 화해되고 위무된다. 가령 「세월오월」에서 침몰한 세월호로 상징되는 근대사의 '적폐'들은 수장된 배를 건져 내 굳건히 떠받치고 있는 두 남녀(초라한 민중의 복색에 각각 소총과 주먹밥 바구니를 든 그 광주적 민중), 휠체어에 탄 위안부 할머니들, 가마솥 주위에 도란도란 모여 앉은 민주 인사들, 노란 우비를 입고서 한 손엔 유모차를 다른 손엔 촛불을 든 어머니들이 만들어 내는 따스하고 사람 냄새 나는 '대동 세상' 안에 융화된다. 그 축제의 장 속으로, 저승에서 돌아온 바리데기처럼, 세월호의 희생자들이, 그 모든 국가 폭력의 희생자들이 돌아와 단지 염원으로만 존재하던 미래의 이상향을 실현시키고 있는 것이다.

지난한 투쟁이 웃음과 온기로 충만한 축제로 화하는 홍성담 특유의 낙천적 세계관은 1980년 5월의 광주로부터 비롯된다. 그

는 종종 "오월 광주에서의 열흘간의 기억만으로도 남은 생을 거뜬히 살 수 있다"고 회고하는데, 이는 그가 학살의 와중에도 서로 밥을 나누어 먹고 웃으며 격려하는 민중적 이상향을 거기에서 보았기 때문이다. 홍성담은 총검이 난무하는 거리에서조차 웃음을 잃지 않았던 바로 그 민중들의 정서를 '신명'이라 표현한다. 신명이란 "생명의 가치가 평등해지도록 모두가, 귀신(神)들조차 눈을 밝히는(明) 상태"로 위기와 혼란에 맞서는 민중들의 용기와 의지를 반영한다.[23] 그것은 "죽음 앞에서조차 웃고 떠드는 민족 문화의 본질"이며, 여기에는 그가 고향인 전남 하의도에서 어린 시절 보고 배웠던 삶과 죽음에 대한 무구한 태도, 즉 죽음의 고통조차도 "굉장히 즐거운 것"으로 바꾸어 버리는 굿판/장례의 민중적 낙천주의가 배어 있다. '광주자유미술인협의회'나 '일과 놀이', '시민미술학교' 등 홍성담이 가담한 미술 운동들이 사물놀이나 탈춤 공연, 집단 창작 등을 통해 떠들썩한 민중 축제의 양식으로 거듭나고, 「골든타임」을 비롯하여 「바리깡—우리는 유신스타일」, 「死大江 레퀴엠—첼로 소나타」(2011)와 같은 그림들이 조야한 저잣거리의 농담을 바탕으로 하는 것은 바로 이러한 민중적 신명과 연관된다. 홍성담은 '신명을 위하여'라는 부제가 붙은 광자협 제2 선언문에서 다음과 같이 주장한다: "우리는 우리 민중 예술의 기본 개념이 되어 온 제의와 놀이에 대한 접근을 시도함으로써 보편적 공감대를 형성하려 한다. 이러한 신명이야말로 현대 예술이 잃어버린 예술 본래의 것이었으며, 집단적 신명은 바

로 잠재된 우리 시대의 문화 역량이기 때문이다."²⁴ 지난 반세기 동안 한국의 현대미술은 바로 이러한 민중(속)적 신명의 표현을 저급한 키치로 인식했던 미국식 모더니즘의 이론을 바탕으로 해 왔다. 홍성담은 이러한 시류에 결코 휩쓸리지 않았으며, 모두가 함께 어우러져 두려움을 웃음으로 승화하고, 투쟁을 축제로 만드는 신명의 민중적 이상향을 도안해 왔다.

　걸개그림은 '함께 그리고, 함께 향유한다'는 의미에서 축제 적 양식과 실천의 전형을 보여 준다. 특히 걸개그림을 비롯한 그의 대형 그림들에는 샤머니즘적 색채가 강하게 배어 있는데, 이는 굿과 같은 민간신앙에 내포된 제의/축제적 성격에 기인한다. 구경거리가 드문 시기에 굿은 사람들을 끌어모으는 별난 볼거리였으며, 무당은 온갖 재주와 요설로 사람들을 웃기는 광대이기도 했다. 홍성담의 중기 그림들(「1999 탈옥」전 전후로 발표된 작품들)에는 민속적, 구복 신앙적 도상들이 특히 많이 등장하는데, 이는 그러한 도상들에 대한 작가의 민족주의적 관심뿐만이 아니라, "샤머니즘과 애니미즘에 내포된 민중적 가치, 이데올로기적 가치" 때문이다.²⁵ 가령 「천인」(1995)에 등장하는 무수한 불상들은 뒤편 중앙의 민주 투사들의 도상과 조응하며 '만인에 깃든 불심, 해탈과 구원으로서의 민중적 염원'을 드러낸다. 「신몽유도원도」의 무녀와 호랑이 등의 이미지는 민속성에 앞서 반대편에 자리한 온갖 국가 폭력의 도구들(총, 칼, 대포, 고문기술자 등등)과 대조를 이루며, 치유와 상생, 불굴의 용기와 같은 민중적 이념을 구

11. 홍성담, 「신몽유도원도」
2002, 캔버스에 아크릴릭, 290×900cm

축하는데, 특히 중앙에 자리 잡은 갓난아기의 이미지는 이러한
극단들이 순환되고 화해되는 연결고리의 역할을 한다.

　이 그림들에서 '부처들은 함께 모여 망자를 위로하고', '무당
은 덩실덩실 춤을 추거나 연꽃을 바치며 악귀를 물리치고', '죽은
자들은 바다를 건너 다시 돌아온다'. 「세월오월」에서 역사적 갈
등과 정치 폭력의 부당한 현실들로부터 민중들을 구원하는 것은
다름 아닌 바로 감로도나 바리데기 설화에 깃든 이러한 민중적
이데올로기다. 그것은 '세월호'라는 거대한 재난에 대해서조차
의연히 웃을 수 있는 그리고 그 죽음의 원인들에게조차 측은한
연민을 가질 수 있는 축제적 양식의 밑바탕이 된다. 이 신명 속에
서 민중들은 폭력의 주체들을 '닭'으로, '말춤을 추며 희번덕거리
는 자'로 우스꽝스럽게 격하시키거나, '딸이 아비를 낳고', '벌어
진 음부로 부동산을 머리에 인 괴물이 나오고', '뱀의 몸을 한 독
재자가 성기 위에 또아리를 트는' 속되고 혐오스러운 농담을 지
껄일 수 있는 것인데, 이러한 방종과 일탈의 축제적 형식은 사실

매우 역사적이고 범세계적인 것이다.

3. 카니발과 그로테스크 리얼리즘

일찍이 러시아의 문예이론가인 미하일 바흐친(Mikhail Bakhtin)은
그의 '카니발 이론'에서 혐오와 격하, 웃음과 조롱, 욕설과 폭력으
로 점철된 민중 축제의 미학적 정당성을 이론화한 바 있다. 카니
발(Carnibale, 사육제謝肉祭)은 사순절(부활절 40일 전의 사순四旬 기
간 동안 금육, 금식 등의 자기 절제를 통해 예수의 고난을 상기하고
회개하는 기간) 직전의 3일 혹은 7일간의 축제를 일컫는데, 이 기
간 동안에는 다가올 고난을 위해 잠시 동안 교인들의 일탈과 향
락이 허락된다고 알려져 있다. 카니발은 중세적 엄숙주의 속에
갇혀 있던 온갖 인간적 욕망이 배설되는 그야말로 일탈의 축제
였다. 사람들은 광장에 모여 먹고 마시고 떠들었으며, 거리의 시
인과 광대들이 온갖 음란하고 저속한 말과 행위들로 이들의 여
흥을 북돋았다. 카니발의 일탈과 방종은 특히 「바보제」나 「당나
귀 축제」 등과 같은 다양한 공연 형식들을 통해 드러났다. 이러
한 저잣거리의 공연들 속에서 왕과 왕비는 음탕한 언어와 행위
로 풍자되고 조롱되었으며, 교회의 권위와 성직자들의 전례는 바
보스럽게 묘사되었다.

　바흐친에 따르면 봉건사회의 공식적인 전례들과 지배계층
을 조롱하는 민중적 축제가 용인될 수 있었던 가장 큰 이유는 그

러한 풍자들이 실재와의 차이와 유사성을 통해 현실의 이면에 새로운 세계를 구축했기 때문이다. 즉 "그 형식들은 마치 공식적인 세계 저편에, 모든 중세인들이 많건 적건 참여했고 일정 기간 동안 살았던 제2의 세계와 제2의 삶을 건설하고 있는 것처럼 보였다".[26] 가령 「바보제」에서 신도들은 성직자들과, 부자는 거지와, 남자는 여자와, 옷을 바꿔 입고 바보스럽게 서로의 흉내를 내었는데, 이러한 뒤바뀜은 마치 왜곡 거울처럼 우스꽝스러운, 그러나 그 자체로 온전한 하나의 다른 세계를 비춰 내고 있었다. 바흐친은 그 모든 혐오스럽고 불온한 중세의 광장문화들이 바로 이 '세계의 이원성'에 기반하며 이것에 대한 고려 없이 중세나 르네상스의 민중문화를 이해하는 것은 불가능하다고 주장한다. 카니발은 "예술과 삶 사이의 경계에 위치"하며, 삶의 견고한 억압의 구조를 예술적 형식의 분방함으로 재조직한다. 그것은 "독특한 놀이 이미지에 의해 형식화된 삶 자체"이며, 따라서 "관조되는 것이 아니라, 그 속에서 모든 사람들이 살고 있는 것이며, 그 때문에 이념적으로는 전 민중적이 된다".[27]

여기에 웃음(laughter)은 매우 중요한 역할을 수행한다. 왜냐하면 웃음이 이 두 개의 상이한 세계를 분리시키고 또 붙드는 역할을 하기 때문이다. 광대극의 주된 테마인 왕과 성직자의 성적 방종은 얼마간 현실의 사태들을 반영하기도 하고, 또 동시에 웃음거리가 됨으로써, 현실의 저편으로 나아간다. 온갖 현학적 수사들로 음란한 시구를 읊조리는 거리의 시인들은 부조리한 현실

을 그러한 웃음의 지평 위에 옮김으로써 부조리를 드러내고 감춘다. "카니발의 패러디는 부정하면서도 동시에 부활시키고 새롭게 하는 것"이다.[28] 바흐친의 이론에서 매우 중요한 위치를 차지하는 이 '카니발의 웃음'은 다음과 같이 세분화된다. 그것은 먼저 1) "전 민중적이며 모든 사람이 웃는 세계의 웃음이다". 카니발의 웃음은 가장 원초적으로 대상을 비틀고 뒤집는 조야한 민중의 웃음이다. 다음으로 그것은 2) "보편적으로, 모든 사물과 모든 사람들을 향한 것인데, 세계 전체는 익살스럽게 제시되며, 자신의 우스꽝스러운 모습 속에서, 자신의 유쾌한 상대성 속에서 이해된다". 어릿광대와 익살꾼들은 희화의 대상인 왕과 성직자의 역할을 수행하기 위해 자신의 인간적 존엄을 훼손하길 주저하지 않는데, 이러한 자기 훼손은 동시에 그것을 향유하는 감상자의 자기-동일화 속에서 상대성을 획득한다. 마지막으로 3) "카니발의 웃음은 양면적 가치를 지닌다. 유쾌하고 동시에 조소적이고, 부정하며 긍정하며, 매장하며 부활한다". 광대극에서 광대들은 세계의 질서를 비웃고 무너뜨리지만 이는 바로 그러한 세계의 단단한 현존 속에서 비로소 웃음이 된다. 여기에는 비판과 수긍이 공존하며, 이러한 양면성이 카니발의 보편성("총체적 세계의 관점")을 보존해 준다.[29]

　　이러한 웃음과 해학이 한국과 같은 아시아에서도 동일한 것은 결코 우연이 아니다. 카니발의 웃음은 특정 인종의 문화적 관습과 역사에 기반하는 것이 아니라, 일하고 먹고 놀고 배설하고

12. 홍성담, 「바리깡 1—우리는 유신스타일
2012, 캔버스에 유채, 194×130.5cm

성교하는 지극히 보편적인 인간의 감정 활동이기 때문이다. 압제의 보편성만큼 그것에 대한 저항 역시 인류의 보편적 반응이다. 특히 저항을 위한 정치력이 부재한 민중들의 경우, 그들의 문화적 기원이 어디이든 한 인간으로서 울고 화내고 욕하고 흉보는 것은 동서를 구분하지 않는다. 중세의 교회에 의해서든 조선의 양반 사대부에 의해서든, 이러한 기본적 저항은 그것이 웃음을 통해 현실 밖에 자신의 세계를 마련하는 한 결코 탄압되지 않았다(탄압은 이러한 축제적 웃음의 이원성을 이해하지 못할 때 발생한다). 조선 시대의 풍자극들이 풍자의 주체인 민중들뿐만 아니라, 객체인 임금과 양반들에게조차 향유될 수 있었던 것은 바로 이러한 이유 때문이다.

홍성담의 풍자화는 이런 면에서 전 민중적인 웃음 문화를 계승한다고 볼 수 있다. 가령 「바리깡I—우리는 유신스타일」과 같은 그림에서 현직 대통령은 독재자였던 그녀의 아버지 시대에 자행됐던 두발 단속의 살풍경한 배경—정수리를 밀린 청년들—을 뒤로 한 채, 당시 유행했던 '말춤'을 추고 있다. 우스꽝스러운 말춤의 동작과 대통령의 희번덕거리는 얼굴 위로 교수대의 올가미가 드리워져 있다. 이 어두운 과거를 채색하는 것은 놀랍게도 선연한 붉은색과 보라색, 청록색 등의 활기다. 희극과 비극이, 삶과 죽음이 지극히 대중적인 코드와 선연한 색감에 의해 드러나고 있다. 그리하여 「바리깡I—우리는 유신스타일」은 압제의 주체나 희생자 모두를 희화화하며 (따라서 함께 웃고), 속된 (그래서

누구나 수긍할 수 있는) 방식으로 웃음을 유발하고, 이러한 웃음 속에서 독재자의 횡포를 고발하고 또 그것을 두렵지 않은, 극복 가능한, 웃어넘길 수 있는 어떤 것으로 치환시킨다.

이와 같은 축제가 "투쟁도 축제처럼 하자"는 홍성담의 세계 속에서 펼쳐진다. 바흐친에 따르면 축제란 "아주 중요한 인간 문화의 본원적 형식이다".[30] 그것은 노동 중의 휴식과 같은 현실적 목적에서 비롯하는 것이 아니라 "인간 존재의 최상의 목적과 결부된" 근본적이고 심오한 세계관을 갖는다. 죽음이 진군해 오던 5월 광주의 거리에서조차 밥솥 주변에 모여 함께 웃고 떠들 수 있었던 것은 그들이 단지 어떤 특정한 정치적 목적을 위해 모인 것이 아니라 보다 근본적인 인간 존재의 문제와 싸우고 있었기 때문일 것이다. 그런데 모든 축제에 수반되는 이 '근본적인 문제'는 "항상 시간성과 본질적인 관계를 맺는다".[31] 이는 만물이 시간 속에서 필연적으로 경험하는 "위기와 변혁의 계기들"과 관련된 것으로서 「세월오월」과 같은 홍성담의 그림들에서처럼, 당장의 위기를 지나간 것들과 연관시키고 도래할 어떤 앞날에 투사하는 순환의 구조를 갖는다. 즉 "죽음, 부활, 변화, 갱생의 계기들이 축제적 세계관을 주도하며 (…) '축제의 축제성'을 창출"하는 것이다.

물론 홍성담의 축제는 우리에게 익숙한 종류의 축제가 아니다. 그것은 '긴 하얀 천(고)으로 혼령들을 묶고 있는 무당'의 축제이며(「제주 4.3 고」), '삶과 죽음이 다양한 동아시아의 역사적 상

징들 속에서 대립하는' 축제이며(「신몽유도원도」), '수장된 세월호의 희생자들이 다시 열린 바닷길을 따라 손 흔들며 돌아오는' 그런 축제다. 이 축제를 만들기 위해 작가는 마치 카니발의 민중들처럼, 모든 종류의 질서, 규범, 특권과 금기를 파기한다. 정치지도자가 '허수아비'로, 또 '닭'으로 묘사되고, 딸이 아비를 낳고, 그 기괴한 모순에 거수경례를 붙이고 하는 것은 바로 모든 인습적 구속에서 벗어난 축제의 탈시간성에 기인한다. 바흐친의 말을 빌리자면 이처럼 "카니발은 모든 종류의 영구화, 완성 그리고 완결성과도 적대적"인데, 왜냐하면 "카니발은 아직 완성되지 않은 미래를 응시하고 있기 때문이다."[32]

따라서, "카니발 언어의 모든 형식과 상징들은 변화와 갱신에 대해, 지배적인 진리와 권위에 대해 유쾌한 상대성의 의식"을 전면화한다.[33] "거꾸로(a l'envers), 반대로, 뒤집은 논리, 위와 아래, 앞모습과 뒷모습이 자리를 바꾸는 논리, 패러디와 풍자, 격하, 모독, 익살스러운 대관 탈관의 형식들"이 민중 축제의 외연을 구성하는 것이다. 여기에는 어떤 광기가 엿보이는데, 이 민중적 광기는 "공식적인 지성 또는 공식적인 진리의 일방적인 엄숙함에 대한 유쾌한 패러디"로서 축제의 광기다.[34] 따라서 카니발의 언어는 거리낌이 없다. "거리낌 없는 광장 언어(familiiarno-ploshchadnaia rech)는 욕설, 즉 때로는 길고 복잡한 험담 섞인 말과 모욕적인 표현을 아주 빈번하게 사용한다."[35] 이러한 욕설의 역할은 양가적인데, 왜냐하면 욕설이 "비천하고 굴욕적이면서 동시에 다시 태어

나게 하고 새롭게 만들"기 때문이다.[36] 바흐친의 '라블레(François Rabelais)론'은 이 문예적 저속성에 대한 실증적 탐구에 다름 아니다. 바흐친에 따르면 이 "가장 민주적"이고 "민중적 원천과 본질적으로 연관"된 16세기 작가의 "적대적"이고 "수수께끼" 같은 이미지들은 중세 말기와 르네상스 초기의 카니발적 민중문화를 전승한 것이고, 바로 이 점에서 전복, 격하, 모독, 익살로 드러나는 민중성의 본질을 보여 준다. 예를 들어 「가르강튀아와 팡타그뤼엘」에서 라블레는 바보스러운 거인왕 '가르강튀아'의 출생에 대해 다음과 같이 묘사하고 있다.

> "똥자루를 먹는다는 건, 그만큼 똥을 먹고 싶다는 거지"라고 그는 말했다. 그런 충고에도 불구하고 그녀는 열여섯 가마 두 말 여섯 되를 먹었다. 오, 그 얼마나 사랑스러운 배설물이 그녀 몸 안에서 부풀어 오르고 있었던가! (⋯) 얼마 후 사방에서 산파들이 몰려와 아래에 손을 대보았는데, 맛없고 더러운 오물 덩어리가 나온 것을 보고는 어린애인 줄만 알았다. 하나 그것은 위에 말한 바와 같이 내장 요리를 너무 많이 먹은 까닭에 여러분이 '직장'(直腸)이라 부르는 곧은 창자가 늘어나면서 빠져나온 항문이었다. (⋯) 이 불행한 사건 때문에 자궁의 태반엽이 늘어나 버렸고, 그래서 태아는 대신 공정맥(空靜脈) 안에 파고들어 횡격막을 따라 올라가 어깨 근처까지 이르게 되었다. 정맥이 두 가닥으로 나뉘는 그 부분에서 왼쪽 길을 택한 태아는 급기야 왼쪽 귀를 통해 나오고야 말았다.

애는 태어나기가 무섭게 보통 애처럼 "앙! 앙!" 하고 울지 않고, 목 청껏 "술! 술! 술!" 하며 모든 사람에게 한잔하라는 듯 부르짖었으니, 심지어 뵈스(Beusse)나 비바루아(Bibarois) 지방에서조차 그 소리를 들을 수 있을 정도였다."[37]

라블레와 같이, 홍성담의 세상에서도 '여자의 벌어진 음부에서 뱀의 몸을 한 독재자가 나오고', '바닷속에 가라앉은 거대한 여객선을 들어 올리는 거인들'이 등장하는 등 온갖 종류의 비논리적이고 그로테스크한 시각적 언어들이 현실을 묘사하는 데 동원된다. 이것은 광장의 언어이며, 결코 세련되지 못한 민중의 언어로, 그 즉물성 속에서 "사물들 사이, 현상과 가치들 사이에 놓인 견고한 공식적인 경계를 없애고 (…) 공식적 세계관의 편협하고 음울한 진지함이나 진부한 진리, 일상적인 관점으로부터 발화를 해방시키는" 역할을 한다.[38]

바흐친은 이처럼 풍자와 해학, 격하와 조롱, 외설과 욕설 속에서 드러나는 카니발의 언어를 '그로테스크 리얼리즘'이란 용어로 요약한다. 그로테스크 리얼리즘이란 "격하시키는 것, 즉 고상하고 정신적이며 이상적이고 추상적인 모든 것을 물질 육체적 차원으로, 불가분의 통일체인 대지와 육체의 차원으로 이행시키는 것"이다.[39] 그것은 본질적으로 비규범적이며, 생각하고 웅변하는 몸의 상부적 활동이 아닌, 성교, 임신, 출산, 소화, 배설 등과 같은 신체의 '하부적 활동'에 집중한다. 그것은 또한 비이성적

인 성욕과 식욕 그리고 배설욕 속에서 "하나가 다른 것 속에 들어가고" 그렇게 "두 개의 육체가 하나 속에 있게 되는 것"인데, 이처럼 "자기 신체와 다른 사람의 신체 그리고 신체와 세계 사이의 장벽이 모두 허물어져 버린" 곳에서 얻어지는 것은 (세계와 인간/주체와 타자/상부와 하부 사이의) "상호교환과 상호작용"이며, 이러한 상호작용 속에서 그로테스크의 "불편한 이미지들 안에 깃든 존재 자체의 생성과 성장, 영원한 미완성과 불명료성이 파악"된다.[40] 따라서 어떤 양가성이 카니발의 그로테스크 안에 자리한다. 라블레의 작품에서, "그로테스크한 몸은 (파괴이자 동시에) 생성하는 몸이다".[41] 이 몸은 "세계를 삼키고 스스로 세계에게 삼켜 먹힘"으로써 "원래 자신의 크기보다 더 커지고 개별적인 경계들을 넘어서며 새로운(두 번째의) 몸을 수태"하게 된다. 그로테스크 속에서 이렇게 "내적 모습과 외적 모습이 하나의 이미지로 뒤섞인다". 이 뒤섞이는 부분은 "한 고리가 연속적으로 다른 고리와 연결되는 부분, 다른 늙은 몸의 삶에서 새로운 몸의 생이 태어나는 부분이다".[42]

카니발적 언어의 이러한 양가성은 사실 바흐친 이론의 전반에 매우 중요한 주제로 등장한다. 가령 바흐친이 자신의 언어 이론에서 (소쉬르적) 발화가 아닌 말의 상호작용 혹은 말이 발화 주체와 객체 간의 사회적 '대화'를 통해 의미화하고 확장하는 과정을 탐구한 것은 바로 이러한 양가성의 규범 안에서다. 바흐친은 『마르크스주의와 언어철학』에서 다음과 같이 말한다. "말은 양

면을 지닌 행동이다. 말은 그것이 누구의 것이며 동시에 누구를 위한 것이냐 하는 것에 의해 결정된다. 하나의 말로서 그것은 정확히 화자와 청자 사이의 상호 관계의 산물이다. 각각의 모든 말은 상호 관계를 표현한다. 나는 다른 사람의 관점에서 나를 언어적으로 형상화하며, 그것은 궁극적으로 내가 속하는 공동체의 관점에 입각해서이다. 말은 화자와 청자에 의해 공유되는 영역이다."[43] 바흐친에게 이러한 사회적 발화성은 보다 근본적인 심리적 충동에 의해 결정되는데, 가령 그는 『프로이트주의』에서 다음과 같이 주장한다. "본질적이고 필수적인 내용에 있어서 말하는 행위는 객관적인 사회적 요인들에 의해 결정된다. (…) 따라서 인간 행위에 있어서 어떤 말도 (내적 언술이건 외적 언술이건 동일하게), 어떤 상황에서건, 고립된 개인 주체의 기술로 간주될 수 없다. 말은 그의 자산이 아니라 그가 속한 사회적 집단(그의 사회적 환경)의 자산이다."[44] 바흐친에게 소설이란 따라서 작가에 의한 관념의 '독백'이 아니라 "독립적이며 융합하지 않는 목소리들과 의식들이 비융합성을 간직한 채 어떤 사건의 통일성 안으로 들어가는 다성음악(polyphony)"과 같은 것이다.[45] 그것은 "세계의 다면성과 모순성에 기인"하며, '해결이 아닌 논쟁과 대화'를 지향함으로써 소설 전체를 "커다란 대화"로 만든다.[46] 도스토옙스키는 바로 이러한 '다성적' 소설의 대가며, 진리의 일방적인 진술인 톨스토이적 독백주의로부터 러시아 문학을 해방시킨 공헌자다.

이러한 양가성과 다성성, 대화주의가 카니발의 언어를 구축

한다. 도스토옙스키에 의해 재정립된 '소크라테스적 대화와 메니
푸스적 풍자'[47]는 "카니발적 세계 감각을 전면화"하며 "유쾌한 상
대성 속에서 일방적 진지함, 합리성, 일의성, 독단성을 약화"시킨
다.[48] 소크라테스와 같이, 카니발의 발화자들은 '독백이 아닌 대
화를 추구하며, 독특한 관점으로 상대자를 도발하고, 다양한 사
상과 담론을 역시 다양한 대화자들과 나눈다'.[49] 그들은 또한 고
대로부터 지속된 메니페아(menippea)적 태도 속에서, '우스꽝스럽
고, 자유롭고 막힘없으며, 조야하고, 광기 어리고, 괴상한 행위와
스캔들, 부적합한 말과 행동'을 즐긴다.[50] 이와 같은 카니발의 언
어는, 크리스테바에 따르면 "거리, 관계, 유추 그리고 비제외적
대립으로 구성됨으로 해서 본질적으로 대화적이다".[51] "무대이자
삶이고, 놀이인 동시에 꿈이며, 담론인 동시에 볼거리"인 카니발
은 자신의 대화적 법칙을 실행하기 위해 (진리를 독백하는) 신을
파괴하며, 바로 이러한 대결로부터 양가적/다성적 구조가 만들
어지는 것이다.

　　카니발의 「바보제」에서, 라블레나 도스토옙스키의 소설에서
그리고 홍성담의 그림들에서 우리는 결국 정치적 식견을 드러내
고 마는 어떤 근본적인 일탈과 위반의 언어들을 발견한다.[52] 광장
의 '광대'들처럼, 라블레의 '가르강튀아'처럼 그리고 카라마조프
가(家)의 모순에 찬 풍자꾼 '이반'처럼 홍성담 역시 1) 전복시키
고 격하시키는 그로테스크한 방식들을 통해 그림에 '양가성'을
부여하고, 2) 그가 '분계법'이라 칭한 동시다발적 시점 혹은 몽타

주적 방식을 통해 각각의 인물/사건들이 분할되고 또 조화되는 '다성적' 화법을 구성하며, 그리하여 3) 일종의 '정치적 저널리즘'으로서 작가와 그림 속의 화자 그리고 청자(관객)들 사이의 '대화주의'를 지향한다. 특히 「출산」이나 「바리」 연작들과 같은 '홍성담식' 그로테스크 리얼리즘에서 대상들은 종종 발가벗겨지고 배설하고 성교하고 출산하는 등의 방식으로 육체의 하부에 집착하는데, 이러한 그로테스크들은 '몸의 상부를 본질로 인식하는' 대상을 무너뜨리고 하부들의 세상을 다시 세운다. 즉 "격하되면서 매장되고, 동시에 씨를 뿌리며, 보다 훌륭하게 다시금 탄생하기 위해 죽는 것이다".53 이러한 관점은 「골든타임」에 대한 홍성담의 긴 자기 변론에서 그가 말했던 다음과 같은 주장, 즉 "예술이란 인간의 고통과 온갖 들척지근한 욕망이 싸질러 놓은 설사 똥에, 인간이 만든 문명의 쓰레기들이 합쳐져 흘러내리는 던적스러운 곳에 뿌리를 박아 가까스로 피워 낸 한 송이 꽃이다"라는 주장과 연관될 수 있다.54 「골든타임」에서 대통령의 신비화된 (결코 따질 수 없는) 권위는 "수태와 새로운 탄생이 일어나고 모든 것이 풍요롭게 성장하는 그 하부로, 생산적인 하부로 하강(라블레)"하고 그로 인해 그녀는 "신이 아니라 우리와 다를 바 없는, 출산하는, 보통 인간(홍성담)"이 되는 것이며, 이러한 육체적 격하 속에서 비로소 그녀는 '언제나 하부인' 민중들과 다시 대화하고 또 그들과 융화될 수 있는 것이다.

바흐친에 따르면 이러한 그로테스크 리얼리즘의 역할은 "세

계를 인간과 가깝게 만들고, 세계를 육체화하며, 육체와 육체적인 삶을 통해 세계를 서로 연관시켜 주는 것"이다.[55] 라블레의 소설에서 죽음의 이미지는 비극적이고 공포스러운 것이 아니라 민중의 성장과 쇄신을 위해 불가피한 과정으로, "탄생의 이면"으로 그려진다. 라블레는 세계의 현실을 그렇게 공포와 혐오의 그로테스크 속에 녹여 내면서 "모든 공포와 경악으로부터 세계를 해방시켰으며, 세계를 결코 하나도 무섭지 않은 곳으로, 유쾌하고 밝은 장소로 만들었다".[56] 「가르강튀아」나 「팡타그뤼엘」과 같은 소설들의 "목적은 세계와 모든 현상들을 둘러싸고 있는 음울하고 거짓된 진지함을 소탕하는 것"이고 이러한 "친밀하고 유쾌하고 두렵지 않은 놀이"를 통해, 괴물 같은 세계의 거대함과 폭력성이 주는 공포와 억압으로부터 해방되는 것이다.[57]

　홍성담의 그림들 역시 현실을 공포와 경악에 연결시킴으로써 그리고 이 연결을 파괴적인 방식으로 광장에 풀어놓음으로써, 저 '무서운 세계'로부터 자신과 민중을 해방시키는 창조적 파괴를 시연한다. 홍성담은 이미 오래전 「물속에서 스무날」이나 「밥」, 「감옥」 연작 등을 통해 참혹한 정치 폭력의 공포로부터 스스로를 해방시킨 적이 있다. 이 그림들에서 물고문이나 독방의 공포는 리얼리즘으로 다시 그에게 반복되지 않고, 어떤 처연한 그로테스크로, 환상으로, 자신의 몸에서 쏟아져 나와 세계에 스며든다. 그것은 샤먼의 신비한 주술이 아니라 자신의 더 큰 한과 고통으로 상처받은 이를 위로하고, 그래서 결국에 자기 자신마저 치유받

는, 무당-인간의 지극히 인간적인 노력이라 나는 생각한다. 이러한 관점에 동의한다면, 독자들은 이제 다음과 같은 질문을 스스로에게 물어야 할 것이다. 「세월오월」은 세월호 침몰로 가시화된 세계의 공포로부터 민중들을 치유하기 위해 자신의 더 큰 공포와 증오들을 드러내는 '민중 축제적 그로테스크'가 아닐까? 「골든타임」의 그 혐오스러운 표현은 어쩌면 독재와 국가 폭력을 되풀이하는 역사의 저 흉폭한 생산력을 패러디하고, 대통령의 사생활에 대한 '결코 물을 수 없는 물음'을 물음으로써 그리고 그녀를 '출산하는 인간'으로 만듦으로써, 그녀에게 부여된 권력의 신화적 힘을 희석시키고자 하는 어떤 '광장의 웃음 문화'에서 비롯된 것은 아닐까? 「김기종의 칼질」의 폭력은 그러한 폭력의 처참한 굴레로 우리를 이끌어, 우리 안에 도사린 세상에 대한 주체할 수 없는 악의로부터 우리를 정화하려는 '카니발적 파괴'가 아닐까? 광장에서, 끔찍한 도상들로, 때론 우습고, '참을 수 없이 가볍게', 결코 하나로 통합되지 못할 그러한 다성적 언어로, 그는 그렇게 한다. 그리고 검투사의 분장을 한 광장의 광대처럼, 그의 칼날은, 위태롭고 고통스러운 그의 삶을 그림이라는 제2의 세계 안에 그렇게 감추고 또 드러낸다.

13. 홍성담, 「김기종의 칼질」
2015, 캔버스에 아크릴릭, 162×130cm

4. 그림이 벨 수 있는 것과 벨 수 없는 것

「김기종의 칼질」에서 김기종의 칼날은 그가 결코 타협할 수 없었던 세계의 한 모순을 베고 있다. 그런데 그림의 화자인 김기종과 그림의 작가인 홍성담은 동일인일까? 그림의 칼날로 과연 무엇을 벨 수 있기는 한 것일까? 그림의 날로 무엇을 벨 수 (베일 수) 있다는 생각이 그리고 그림 속의 김기종이 홍성담 자신이 아니면 누구이겠느냐는 의심이 홍성담을 투사로 또 위험한 인물로 만든다. 바흐친에 따르면 그러나 화자(소설/그림의 주인공)와 작가는 단지 상대적으로만 관계하는 이종적 관계다. (도스토옙스키와 같은) "작가는 자신만의 시야 속에서 주인공의 본질을 정의하려 하지 않으며", 현실을 스스로 재정립하고 미분하는 "주인공(들)의 자의식"에 소설의 세계를, 그것의 명운을 맡길 뿐이다.[58] 도스토옙스키의 주인공들이 작가의 사상과 철학을 대변하지 않고, 각자의 고유한 세계 속에서 스스로 사유하고 말하고 행동하듯, 카니발적 화자는 작가의 대변인이 되지 않는다. 그는 단지 작가가 제공한 '대위법적 세계' 속에서, "자기 자신과 자기 세계에 대한 주인공"으로 남을 뿐이다. 따라서 바흐친에게 '칼'과 같은 도구는 '화자의 독백'을 그리고 '작가의 독재'를 자르는 메니페아적 도구 이상이 아니다. 카니발의 '칼'은 그 누구의 것도 아니며 그 누구도 결코 베지 않는다. 홍성담은 (그림 속의 텍스트에 따르면) "어두컴컴한 창고 깊숙이 숨겨 놓은 여러 종류의 칼 여덟 자루를 꺼내"어 그것들을 "손에 쥐고 길게 뻗어 어딘가를 겨누"지

만 곧 "이것들을 다시 꼭꼭 싸서 더 안전하고 깊숙한 곳에 숨겨 놓고 나서 혼잣말을 한다—이것으로는 아무것도 해결할 수 없어!" 칼과 칼그림, 그렇게 바흐친의 세계에서, "두 개의 텍스트는 서로 만나고 상충하며 서로를 상대화한다. 축제의 참여자는 배우이며 관객이다. 그는 자신의 개별성의 감각을 상실하고 축제적 활동의 영점을 통과하며 볼거리의 주체와 놀이의 객체로 분열된다. 축제 속에서 주체는 무로 환원되며, 반면에 저자의 구조는 창조하면서 동시에 자신이 자기와 타자로서, 인간이면서 가면으로 창조되는 것을 목격하는 익명성으로 나타난다".[59]

물론 홍성담은 종종 카니발에 필수적인 이 '양가성/익명성'의 가면을 벗어던지고 자신의 얼굴과 말로, 자신의 칼로 축제를 벌인다. 언제가 그는 "과거를 향한 칼날이 부족하다며 스스로 그 칼날이 될 것임"(월간 『말』, 2008년 8월호)을 천명한 바 있는데, 이러한 주장은 작가와 화자 사이의 카니발적 구분을 무화시키고 그림의 모든 화자들을 작가의 용병으로 전락시킨다. 그리하여 「김기종의 칼질」과 같은 그림은 홍성담을, 허락된 카니발의 제2세계적 위반과 제1세계적 금기 사이에, 하부와 상부의 상충된 논리 사이에, 양가성과 일원성의 통합 불가능한 정의론 사이에 위험하게 위치시킨다. 이 두 세계가 섞여 버린 곳에서 홍성담은 '그려진 칼'을 들고 돈키호테처럼 풍차를 향해 돌진하고 있는 것이다.

나는 종종 이러한 신념의 돌진에 깊이 감화된다. 그러나 돌

진하는 홍성담의 사회적 발화가 만약 그림-발화 자체의 다성성을 유보시킨다면, 다시 말해 작가와 그림 속 화자 사이에 거리가 사라진다면 그림이 주장하는 것은 미학적 이데올로기가 아닌 이데올로기 자체가 됨으로써, 모든 비평을 무력화시킨다. 그것은 주장될 뿐 설명될 필요가 없는 것이다. 비평가로서 나는 여전히 「김기종의 칼질」에 휘갈겨 쓴 그 불온한 말들이 작가의 독백이 아니라 그림이라는 제2세계에 깃든 광대-화자의 카니발적 언어라고 믿고 있다. 그래야만 그 말들이 지닌 소크라테스적 대화주의의 무게가 그 반사회적 위험에도 불구하고 이해될 수 있고, 그에 내려진 독배의 부당함이 설득력을 얻는다. 그렇지 않다면 그림은 또 다른 폭력의 도구일 뿐이며, 서글프게도, 홍성담이 전생을 바쳐 싸워 온 독재자의 폭력성을 닮아갈 뿐이다.

　카니발이 끝나면 민중들은 다시 자신의 제1세계로 돌아갔다. 적어도 중세 유럽의 민중들은 바로 이렇게 제1세계의 실재성이 제2세계의 이념성으로 대체되는 순환적 삶을 살았던 것이다. 그런데 그들이 일탈과 위반의 축제를 마치고 돌아간 세계에는 언제나 예외 없이 사순절의 긴 수난이 기다리고 있었다. 금육의 수난, 그러나 곧 다시 올 '사육의 축제'를 위해 거뜬히 감내할 수 있는 수난, 나는 이 수난이 카니발(사육제)의 일탈을 완성하는 일종의 예정된 수난이었으리라 생각한다. "역사는 왜 그렇게 움직이는가? 이는 인류가 유쾌하게 자신의 과거와 작별하기 위해서다"라고 마르크스는 적고 있다. 카니발의 유쾌한 웃음은 먼 미

래에 가서야 비로소 감지될 역사의 고통스러운 진보를 완성하는 동력이자 징후인 것이다. 이러한 관점에서 어쩌면 우리는 홍성담의 근작들이 보여 준 파국을 완성하는 것은 검열과 탄압과 같은, 그림 이후에 반드시 뒤따르는 수난이 아닐까 하고 물을 수도 있겠다. 「민족해방운동사」부터 「세월오월」까지 제1세계와 불화하고 갈등하는 그의 걸작들은 거의 언제나 바로 이러한 수난들 속에서 스스로의 가치를 완성해 왔기 때문이다. 그러나 비평이 홍성담의 칼질을 이렇게 미래로 유보하는 동안, 미학이 자신의 '눈 먼' 이데올로기 안에서 끊임없이 타자의 '눈 부릅뜬' 이데올로기를 분리해 내는 동안, 홍성담과 민중미술의 귀환은 여전히 요원한 것으로 남고 만다. 홍성담에 대한 침묵 속에서 그리고 언제나 그저 지켜볼 수밖에 없는 스스로에 대한 자조와 안타까움 속에서, 오늘날 비평은 자신의 무딘 칼로 무엇을 벨 수 있을지 생각해 보지 않을 수 없다.

후기

본 논문의 초고가 발표된 후 얼마 되지 않아 이른바 '최순실 게이트'가 터졌다. 최순실을 비롯한 현직 대통령의 주변인들이 대통령을 배후 조종하고 각종 이권 사업에 개입한 국정 농단 사건이었다. 대통령을 허수아비로 표현한 「세월오월」의 풍자는 현실로 드러났으며, 작가 홍성담의 도발적 정치관은 혜안이 되었다. 시

민들은 광장으로 쏟아져 나와 촛불을 밝혔다. 바흐친이 말했던 카니발적 민중 축제가 전국의 광장에서 펼쳐졌다. 시민들은 온갖 풍자와 해학으로 '과거와의 유쾌한 작별'을 준비했으며, 그렇게 국가 폭력의 공포로부터 스스로를 해방시켰다. 대통령은 탄핵되었다(2016년 12월 9일). 홍성담은 그의 탄압받은 그림, 「세월오월」의 (재)전시 계획(2017년 4월 예정)을 발표했다.

주

1 2014년 4월 16일 오전 인천을 출발해 제주로 향하던 여객선 세월호가 전
 라남도 진도군 병풍도 부근 바다에서 침몰하였다. 최초 신고 이후 해경
 이 구조에 머뭇거리는 동안, 탑승자 476명 중 304명이 사망 또는 실종되
 었고, 그들 중 대부분은 마침 제주도로 수학여행을 가던 안산 단원고의
 2학년 학생들이었다. 후일 밝혀진 바에 따르면 이들은 '선실에 가만히 있
 으라'는 선내 방송을 따르다 참변을 당했으며, 선장과 일부 승무원들은
 구조에 동참하지 않고 먼저 탈출함으로써 피해를 키웠다. 이 상황은 모
 두 미디어에 의해 실시간 중계되었고, 반복되는 대형 재난 앞에 정부의
 재난 대응 체계의 허술함, 위기 관리 능력의 부재 등이 신랄히 비판되었
 다.

2 공동 작업에는 홍성담 이외에 시각매체연구소 소속 화가 8인 그리고 시
 민 공모를 통해 참여한 일반 시민들이 참여했으며, 작업은 광주의 대안
 미술공간 '메이홀'에서 진행되었다. 홍성담은 세월호 사건 당시 안산에
 거주하며 작업실을 운영하고 있었는데, 희생자 명단에 그의 제자(당시
 단원고 2학년)가 포함되어 있었다. 이 사건은 특별전의 취지와 걸개그림
 의 제작에 회의적이던 홍성담의 마음을 바꾼 결정적 계기가 된 것으로
 알려진다.

3 이러한 내외부적 우려와 그에 관련된 분쟁 사항들은 홍성담의 다음 글에

잘 정리되어 있다. 홍성담, 「걸개그림 '세월오월'에 새겨진 문신 계엄령과 야스쿠니」, 홍성담의 그림창고(작가 홈페이지 www.damibox.com), 2014.

4 「세월오월」의 전시 유보에 반대하며 광주문화시민단체, 오키나와 작가연합, 대만 예술인들이 각각 반대 서한과 성명서를 발표했으며, 전시에 참여하기로 예정되었던 국내외의 작가들이 작품을 철수함으로써 '세계 5대 비엔날레'라는 광주비엔날레의 국제적 명성은 심각한 타격을 입었다. 광주시의 압력으로 전시를 유보한 비엔날레 재단의 이용우 대표와 특별전의 윤범모 교수가 사퇴하였으며, 결국 홍성담은 그림을 자진 철수했다. 그러나 「세월오월」은 이후 대만, 일본, 미국 등지에서 순회 전시되었고, 예술의 정치적 검열에 대한 국내외의 열띤 논쟁을 촉발했다.

5 「민족해방운동사」는 '민족민중미술인연합'의 건설준비위원회와 '학생미술운동인연합'이 공동으로 제작한 대형 연작 걸개그림이다. 전국적으로 80여 명의 작가들이 참여하여 수개월간의 작업 끝에 1989년 4월 서울대에서 최초로 공개되었으며, 이후 전국의 대규모 학생 집회에 순회 전시되었다. 그림은 그해 6월 한양대에서 열린 집회 도중 경찰에 의해 불태워졌다. 홍성담은 이 연작 걸개그림들 중 '광주민주화운동' 부분에 참여한 것으로 알려진다. 특히 그는 1989년 「민족해방운동사」의 슬라이드를 7월에 열린 '평양청년학생축전'에 보냈으며, 그림은 실물 크기로 복원되어 원산, 함흥, 개성 등지에서 전시되었다. 이 일로 홍성담을 비롯한 민미련 건준위 위원장 등 8명의 미술가들이 공안 당국에 의해 구속된다. 홍성담은 국가보안법상 간첩죄 등의 혐의로 3년 4개월간 복역했다. 홍성담이 구속되자 국제사면위원회(Amnesty International)는 즉각 사면운동을 펼치는 한편, 그를 '제3세계의 탄압받는 3대 예술가' 중 한 명으로 선정(1990)하고, 매년 '홍성담의 날'을 지정해 기념하고 있다.

6 홍성담(고재열 채록),『이 그림에서 허수아비만 보입니까?』, 시사IN, 제 363호.

7 앞의 글.

8 김종길(고재열 채록) 위의 글. 그리고 김종길의『포스트 민중미술 샤먼/ 리얼리즘』, 삶창, 2013을 보라.

9 김종길,「세월오월은 정치적으로 불편할 수밖에 없다」, 프레시안, 2014년 8월 8일. http://www.pressian.com/news/article.html?no=119356.

10 최열,「박생광과 홍성담 두 화가, 동아시아의 미학적 실천」, 홍성담의 그림창고, 2006.

11 김지하,「동북아와 제3세계미술 그리고 홍성담의 그림」, 국제예술가 심포지엄 발표문, 세종문화회관, 1999년 9월 28일, 홍성담의 그림창고.

12 이러한 관점에 대해서는 다음을 참조. 윤난지,「혼성 공간으로서의 민중미술」,『현대미술사연구』, 제 22집, 2007.

13 윤범모,「1999 탈옥─홍성담의 서울 개인전에 부쳐」, 홍성담의 그림창고, 1999.

14 이러한 관점에 대해서는 다음을 참조. Alain Badiou, *Ethics: An Essay on the Understanding of Evil*, trans Peter Hallward, New York: Verso, 2001.

15 2014년 11월 미국의 외교 전문지『포린 폴리시』는 '세계를 뒤흔든 사상가 (Thinker) 100인' 중 한 명으로 홍성담 화백을 뽑았다.

16 그중 서울시립미술관(북서울관)에서 열린 대규모 민중미술 전시「행복의 나라」(2016. 5. 10~7. 6)는 주목할 만한 시의성을 띤다.

17 홍성담,「내가 원하는 것은 '소독되어진 표현의 자유'가 아니다」, 홍성담의 그림창고, 2013.

18 홍성담(지유철 채록),「내 예술의 최고 스승은 현실이다─우리 시대의

최고 리얼리즘 화가 홍성담」, 홍성담의 그림창고, 2006.

19 홍성담(김정아 인터뷰), 「공동체를 위한 신명의 예술」, 『미술세계』,
2016년 6월호, vol. 379, p. 83.

20 홍성담, 「내가 원하는 것은 '소독되어진 표현의 자유'가 아니다」.

21 황진미, 「홍성담 화백의 유신 풍자화 어떻게 봐야 하나」, 『한겨레』
2012년 11월 29일.

22 「김기종의 칼질」은 우리마당의 대표 김기종이 2015년 3월 민화협이 주
최한 조찬 강연회에서 주한미국 대사 마크 리퍼트를 공격, 소지한 단도
로 얼굴과 팔에 자상을 입힌 사건을 묘사한 것이다. 「김기종의 칼질」은
그 해 가을 서울시립미술관 주최 '2015 SeMA 예술가 길드 아트페어'전
(홍경한 기획)에 출품되었으나 비판적 여론으로 인해 철수된다. 그림 중
앙의 긴 문장을 간추리자면 다음과 같다. 김기종이는 … 리퍼트에게 칼
질을 했다. … 독도 문제든 위안부 문제든 남북 문제든 … 한 발만 더 깊
이 들어가 보면 우리 민족 스스로 아무것도 할 수 없다는 절망적인 상황
을 만나게 된다. … 이 절망감에 대해서 나는 입을 다물었고 김기종은 비
록 과도이긴 하지만 칼로써 표현한 것이다. … 조선 침략의 괴수인 이토
히로부미를 총으로 쏴 죽인 안중근 의사도 역시 우리 민족에 대한 절망
감의 표현이었을 것이다. … 안중근을 독립투사로 불렀던 사람이 우리
민족 중에서 몇이나 되었을까. 대부분 사람들은 조선에게 형님의 나라인
일본의 훌륭한 정치인을 죽인 깡패도적쯤으로 폄하했을 것이다. … 미국
에게 전시작전권을 바치고 서울 한복판에 외국 군대의 병영이 존재하는
것을 보면 일제강점기 때나 지금이나 달라진 것이 별로 없어 보인다. 일
제강점기 당시, 한민족 대다수에겐 한반도가 일제의 식민지가 아니었듯
이 지금 우리는 미국의 식민지가 결단코 아니다. 절대 아니다. 아무튼, 김

기종이 …는 칼질로써 자신의 절망감을 표현했다. 그러나 나는 그를 '극단적이고 폭력적인 민족주의자'라고 넌지시 욕을 했다. 그리고 어두컴컴한 창고 깊숙이 숨겨 놓은 여러 종류의 칼 여덟 자루를 꺼내고, 실물을 꼭 닮은 MAGNUM357 모의 권총도 찾았다. 칼날 위를 엄지손가락으로 쓸어보니 여전히 날카롭게 빛난다. 제법 묵직한 매그넘 모의 권총을 손에 쥐고 길게 뻗어 어딘가를 겨누었다. 그리고 무엇인가를, 누군가를 매그넘의 가늠쇠 위에 올려 본다. 나는 이것들을 다시 꼭꼭 싸서 더 안전하고 깊숙한 곳에 숨겨 놓고 나서 혼잣말을 했다. "이것으로는 아무것도 해결할수 없어!" 정말 이것으로는 아무것도 해결할 수 없을까? 내가 겁쟁이라서 그렇지 않을까? ― 김기종이가 리퍼트 대사에게 칼질하다, 2015. 3. 성담.

23 홍성담(김정아 인터뷰), 「공동체를 위한 신명의 예술」, p. 83.

24 광주자유미술인협의회(홍성담 외), 「제2선언문: 신명을 위하여」(김종길, 『포스트 민중미술 샤먼/리얼리즘』, 삶창, 2013, p. 433에서 재인용).

25 "샤머니즘과 애니미즘이 우리 민속 문화의 보고구나, 바로 여기서 민중의 힘이 나오고, 이데올로기가 생산되는구나라는 것을 알게 됨"(홍성담, 「공동체를 위한 신명의 예술」, p. 83).

26 미하일 바흐친, 『프랑수와 라블레의 작품과 중세 및 르네상스 민중문화』, 이덕형·최건영 옮김, 아카넷, 2001, p. 26.

27 같은 책, p. 28.

28 같은 책, p. 34.

29 같은 책, pp. 35~36.

30 같은 책, p. 31.

31 같은 책, p. 31.

32 같은 책, p. 33.

33 같은 책, p. 34.

34 같은 책, p. 77.

35 같은 책, p. 43.

36 같은 책, p. 44.

37 프랑수아 라블레, 『가르강튀아 팡타그뤼엘』, 유석호 옮김, 문학과지성사, 2004, p. 47.

38 미하일 바흐친, 『프랑수와 라블레의 작품과 중세 및 르네상스 민중문화』, p. 645, 652.

39 같은 책, p. 48.

40 같은 책, p. 57, 95, 493.

41 같은 책, p. 493.

42 같은 책, p. 494.

43 Mikhail Bakhtin(published by the name V. N. Vološinov), *Marxism and the Philosophy of Language*, trans. Ladislav Matejka, Cambridge: Harvard University Press, 1986, p. 86.

44 Mikhail Bakhtin (published by the name V. N. Vološinov), *Freudianism: A Marxist Critique*, trans. I.R. Titunik, New York: Academic Press, 1976, p. 86.

45 미하일 바흐친, 『도스또예프스끼 창작론』, 김근식 역, 중앙대학교출판부, 2003, p. 5.

46 같은 책, pp. 50~51.

47 기원전 3세기 가다라 출신의 철학자 메니푸스(Menippus)에게서 유래한 것으로 웃음과 자유로운 상상력, 대담한 환상과 모험, 빈민굴적 자연주의 등을 특징으로 한다.

48 미하일 바흐친, 『도스또예프스끼 창작론』, pp. 138~139.

49 같은 책, pp. 142~145.

50 같은 책, pp. 147~153.

51 줄리아 크리스테바, 「말, 대화 그리고 소설」, 『바흐친과 문학이론』, 문학
 과지성사, 1997, p. 252.

52 라블레, 도스토옙스키 그리고 홍성담은 모두 작품에 대한 (혹은 사상에
 대한) 정치적 탄압을 받았다는 공통점이 있다.

53 미하일 바흐친, 『프랑수와 라블레의 작품과 중세 및 르네상스 민중문
 화』, p. 50.

54 홍성담, 「내가 원하는 것은 '소독되어진 표현의 자유'가 아니다」.

55 미하일 바흐친, 『프랑수와 라블레의 작품과 중세 및 르네상스 민중문
 화』, p. 76.

56 같은 책, p. 88.

57 같은 책, p. 586.

58 미하일 바흐친, 『도스또예프스끼 창작론』, pp. 58~61.

59 줄리아 크리스테바, 「말, 대화 그리고 소설」, pp. 252~253.

출전_ 「홍성담의 '그로테스크 리얼리즘', 그 불편함의 미학적 정당성: 바흐친
 의 '카니발'(Carnival) 이론을 중심으로」, 『현대미술학 논문집』, v. 20 no.
 2, 2016, pp. 149~200.

IV. 세월호의 귀환,
그 '이미지가 원하는 것'

"이미지는 … 사랑하는 사람을 놓치지 않으려는, 그가 부재하는 동안
그 삶의 흔적을 간직하려는 욕망의 환상적이고 유령적인 흔적이다."

W. J. T. 미첼

1. 이미지는 무엇을 원하는가?

세월호 참사는 수백 명의 사상자를 낸 물리적 재난인 동시에 이
미지에 의해 그 충격과 고통의 외연이 확장되는 매우 특수한 시
각적 사태였다. 세월호 참사가 과거 다른 대형 재난들과 구분되
는 '이미지 재난'인 이유는 다음과 같은 공언된 사실들, 즉 세월
호 침몰의 전 과정이 미디어에 의해 생중계되었다는 점, 우리가
그 미디어 이미지들을 수동적으로 바라봄으로써 그 재난의 목격
자임과 동시에 공범자가 되고 말았다는 점 그리고 나아가 올바
른 애도의 과정을 통해 그 재난과 결별할 시간을 갖지 못한 채 오
랫동안 미디어를 통해 반복되는 재난의 이미지에 지속적으로 노

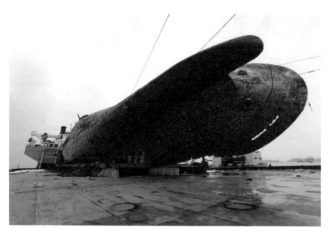

14. 인양된 세월호, 2017년 3월

출됨으로써 감각적 삶에 심각한 외상을 입었다는 점에 기인한다.

그러나 세월호 참사의 이러한 시각적 특수성에도 불구하고 세월호를 재현하는 일 혹은 그것을 이미지화하는 일은 여전히 논쟁의 대상으로 남아 있다. 우리는 세월호 이미지들이 '영원히 잊지 않겠다'는 우리 약속의 필연적인 조건임을 수긍하면서도 동시에 그러한 이미지들이 야기할 사회적 혼란과 해악을 염려한다. 세월호 이미지들은 무엇을 할 수 있을 것인가? 이미지의 사회적, 정치적, 윤리적 (불)가능성에 대한 질문들이 재난 이후 우리 사회의 (그리고 모든 재난적 세계들의) 중요한 화두가 되었지만 정작 우리는 그러한 가능성/불가능성에 대한 각자의 신념 밖으로 여전히 그 어떤 합의도 만들지 못하고 있다.

그래서 나는 질문 자체를 바꾸어 보려고 한다. 즉 세월호 이미지가 '무엇을 할 수 있는가'라는 질문으로부터 세월호 이미지들이 '무엇을 원하는가'라는 질문으로, 세월호 예술의 윤리적 정치적 사회적 가능성에 대한 '외적' 질문으로부터 이미지로 육화하여 새로운 삶을 살게 된 세월호의 '내적' 욕망에 대한 질문으로 바꾸어 보는 것이다. 이를 통해 나는 살아남은 자들의 정치적 목적과 심리적 만족을 위한 이미지학이 아닌, 이미지로 돌아온 재난의 당사자들을 위한 (그러나 결국 '보는 우리' 역시 포괄할) 이미지 윤리학의 새로운 지평을 그려 보고자 한다.

2. 살아 있는 이미지

이미지의 욕망에 관한 논의는 도상 해석학이나 기호학과 같은 검증된 체계 밖에서 질문을 시작한다. 그것은 읽는 주체의 해석학적 의도를 제거함으로써 이미지 스스로 말하게 하는 것이고, 단지 기표(껍데기)일 뿐인 이미지들에게 숨을 불어넣어 다시 살아 숨쉬게 만드는 것이다. 요컨대 그것은 이미지를 욕망하는 심리적 존재로 여기고 그(녀)와 대화하는 것이다. 물론 이미지는 살아 있지도, 스스로 말하지도 않는다. 이미지에 인간성을 부여하는 것은 우상주의(idolatery), 물신주의(fetishism), 원시주의(totemism)이며, 해석학이나 기호학과 같은 학문은 인류를 바로 이러한 이미지의 원시성으로부터 해방시켜 왔다. 그러나 인류는 과학

적 체계를 통해 이미지의 원시적 힘을 무력화시킨 대신 그것의 계시적 가능성을 잃게 된다. 해석적 논리와 기호적 규칙이 이미지를 지배하게 되자 이미지가 실재와 맺는 심원한 연관의 고리가 끊기고 만 것이다.

미국의 시각문화 이론가 윌리엄 미첼(W. J. T. Mitchell)은 이처럼 쇠락한 이미지의 생명을 되살려 이미지가 무엇을 원하는지 묻는 실험적인 고찰을 진행한 바 있다.[1] 미첼은 이 사유 실험을 위해 두 가지 조건을 전제했는데 그것은 첫째 "이미지들이 살아 움직이는 존재(animated beings), 유사-행위자(quasi-agents), 의사(擬似) 인간(mock persons)이라는 근원적 허구에 동의하는 것"이고 둘째로 "그림들이 독자적인 주체나 육탈된 정신이 아니라 차이의 낙인이 찍힌 몸을 가지고, 중간자(go-betweens)로서 기능하며, 인간 시각성의 사회적 분야에서 희생양이 되고 마는 하위주체(subaltern)로 보는 해석에 동의하는 것"이다.[2]

이미지를 살아 있는 것으로 간주하는 것은 전혀 새로운 시도가 아니다. 한스 벨팅이 주장하는 것처럼 이미지는 미술이라는 범주에 포섭되기 훨씬 전부터 매우 중요하고 독자적인 인류학적 지위를 차지하고 있었고, 이 장구한 '이미지의 시대'에 이미지는 단지 어떤 표상의 도구만이 아니었다. 가령 동굴의 벽에 동물 이미지를 그려 넣었던 원시인들은 그러한 이미지가 살아 움직이며, 자신들의 삶에 깊은 영향을 미칠 것이라 믿었다. 그들이 입구로부터 수 킬로미터나 걸어 들어가 완전한 암흑 속에서 오직 횃

불에 의지해 그림을 그렸던 이유는 불빛에 일렁이는 이미지로부터 그것의 생기와 현전을 느낄 수 있기 때문이었다. 중세 시대의 성화 역시 종교적 인물의 단순한 재현이 아니었다. 그것은 이미지로 현현한 '성인 자체'였으며, 종교적 힘과 요구를 가진 '숭배의 대상'이었고, 그리하여 '보는 이들에 대한 통제력을 발휘'했다.[3] 이미지는 원래 살아 있었던 것이다.

이처럼 살아 있었던 이미지는 근대에 이르러 조금씩 그 생명력을 잃게 된다. 모더니즘의 역사는 이미지들의 주술적 힘을 억압하는 방향으로 진행되었으며, 모더니티가 그림에 고유한 '생기'(아우라)의 종말과 함께 개시되었다는 벤야민의 선언은 이미지의 원초적 힘에 대한 근대의 승리를 확인시켜 주는 계기가 되었다. 그런데 미첼에 따르면 이미지의 생기는 근대의 도래와 함께 절멸된 것이 아니라 그러한 문명의 하부에 몸을 숨긴 채 명맥을 유지해 오고 있었으며, 여전히 우리의 시각 경험에 영향을 미친다. 화석이 된 공룡을 만져 보라. 혹은 죽은 어머니의 사진을 보라. 그것은 단지 이미지일 뿐이지만 우리는 여전히, 마치 원시인이 신의 형상을 대하듯 경외와 두려움, 사랑과 존경으로 그러한 이미지들을 대한다. 사지가 찢기고 내장이 터져 나온 병사의 사진을 보라. 단지 사진일 뿐이란 걸 알면서도 우리는 이미지의 고통과 폭력에 몸서리친다. 사진이 '있었던 그곳'으로 관객을 데려갈 것이라는 바르트의 사진 현상학과 '타인의 재난'을 사진 찍지 말라는 손택의 사진 윤리학은 바로 이미지의 원시적 힘에 대

한 암묵적 동의 없이는 불가능한 것이었다. 바르트에게 사진의 본질(푼크툼)은 "사진에 덧붙여지는 것이면서 또한 이미 거기 존재해 있는 것"으로서 "화살처럼 발사되어 나를 관통하는 것"이다. 그것은 또한 "아직은 덧씌워져 있지만 날카로운 것이며, 침묵 속에서 아우성치는 것"이기도 하다.[4] 손택에게 재난의 사진은 "깊고 날카롭게 그리고 즉각적으로 베어" 그녀를 "둘로 나누는" 힘을 가졌으며, "죽었지만 여전히 울고 있는 어떤 것"이었다.[5] 이미지는 이처럼 "명확하고 즉각적으로 재현 대상에 연결되어 있을 뿐만 아니라, 감정과 의도, 욕망과 수행성(agency)을 갖는 생기 넘치는 살아 있는 대상"이며,[6] 우리는 여전히 살아 있는 이미지의 힘을 감지하고 있다.

3. 이미지의 힘

그렇다면 이미지는 어떤 종류의 힘을 얼마만큼 가진 것일까? 미첼에 따르면 이미지가 완전히 무력한 것은 아니지만 그것은 우리가 생각하는 것보다 훨씬 약한 힘을 가지고 있다.[7] "(이미지는) 살아 있지만 결코 나를 해할 수 없다"라고 한 아비 바부르크의 말처럼 그것은 유전하는 삶을 살지만 결코 그 누구에게도 물리적 위해를 가할 수 없는 존재인 것이다.[8] 따라서 이미지가 '무엇을 할 수 있는가'라는 질문은 이미지의 힘을 이해하기 위한 올바른 질문이 아니다. 왜냐하면 정확히 말해 이미지는, 그것의 생사

여부에 상관없이, 거의 아무것도 할 수 없기 때문이다. 그런데 마치 갑작스러운 사고로 불구가 된 사람이 더욱 간절히 걷고자 하는 것처럼, 아무것도 할 수 없게 된 상태는 오히려 그 행위 주체의 하고자 하는 욕망을 더욱 부추긴다. 미첼이 자신의 질문을 '이미지가 무엇을 할 수 있는가'로부터 '무엇을 하고자 하는가' 혹은 '무엇을 원하는가'로 바꾼 것은 바로 이러한 이유 때문이다.[9]

이미지의 무력함(impotence)은 그것의 욕망을 드러내고 키우는 동력이 된다. 프로이트의 환자들처럼, 모든 심리적 존재는 실질적인 힘을 상실함으로써 무시무시한 욕망의 숙주가 되는데, 이처럼 "무력함이란 이미지에 특별한 힘을 부여하는 계기가 된다".[10] 그런데 무력함에 의해 드러나는 이미지의 특별한 힘이란 이미지가 항상 보여진다는 사실과 깊은 연관이 있다. 즉 이미지는 바로 이 '보여짐'을 통해 자신의 욕구와 힘을 '보이는' 역설적 존재인 것이다. 미첼은 이미지의 이러한 본성을 여성이 갖는 시각적 타자성과 연관시킨다. 다시 말해 미첼에게 "이미지가 무엇을 원하는가 하는 질문은 여성이 무엇을 원하는가 하는 질문과 불가분의 관계를 갖는다".[11] 이미지는 (우리 시각문화의 관습 속에서) 여자처럼 보는 존재이자 보여지는 존재 혹은 보여지기로 강요된 존재, 언제나 본질적으로 타자인 존재인 것이다.[12]

그렇다면 여성이자 타자로서 이미지가 원하는 것은 무엇인가? 능력 있고 강하게 보이거나 예쁘고 매력적으로 보여짐으로써 이미지의 생산자나 수용자의 요구를 만족시키고 그들에게 사

랑받는 것일까? 만약 그렇다면 그러한 일방적이고 상투적인 이해는 미첼이 초서(Geoffrey Chaucer)의 이야기를 통해 경고한 남성적 시각의 파국으로 우리를 이끌 것이다.[13] 그 이야기는 자신의 용맹함에 취해 젊은 여자를 겁탈한 어떤 무도한 기사로부터 시작된다. 사형에 처해지게 된 기사에게 왕비는 '여자들이 진정으로 원하는 것은 무엇인가'라는 질문에 대한 답을 찾아와 면죄받을 수 있는 일 년간의 유예기간을 허락한다. 온갖 시행착오와 그릇된 답변들—'여자는 돈을 원한다, 사랑을 원한다, 아름다움을 원한다 …'—끝에 그는 비로소 다음과 같은 해답을 찾는다. "여자들은 그녀의 남편과 연인에 대해 동일한 주권을 원하며, 그들 위에 군림하기를 원합니다"(a woman wants the self—same sovereignty over her husband as over her lover, and master him; he must not be above her).

'이미지가 진정으로 무엇을 원하는가'라는 질문에 대한 미첼의 답변 역시 이러한 타자성을 띤다. 그것은 타자의, 타자에 의한 소망으로, 그 소망의 본질은 주체를 기쁘게 하거나 주체의 사랑을 받는 것이 아니라 보는 주체의 보고자 하는 욕망을 길들이고 다스리는 것, 보는 주체를 포획하는 것, 보는 주체에 대한 이미지-타자의 완전한 승리를 의미한다.[14] 미첼은 이러한 이미지의 주체에 대한 승리를 '메두사 효과'라고 부른다. 이미지가 마치 신화 속의 (여성성을 가진) 괴물 메두사처럼 '보여지기'를 치명적인 자신의 무기로 취하며, 보여짐으로써 보는 주체를 꼼짝 못 하게 만들고, 이를 통해 보는 이에 대한 무시무시한 통제력을 갖고자

하기 때문이다.[15]

4. 메두사 효과

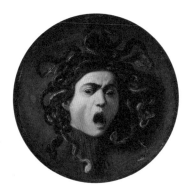

15. 카라바조(Caravaggio), 「메두사의 머리」*Head of the Medusa*
1597, 캔버스에 유채, 60×55cm

보는 이를 꼼짝 못 하게 하는 그림의 메두사 효과는 미국의 비평가 마이클 프리드(Michael Fried)의 (탈)연극적 관객성 개념에 중요한 모티프가 된다. 프리드에 따르면 훌륭한 그림은 훌륭한 연극과 같이 그 앞의 관객을 자신이 재현하는 연극적 세계에 완전히 몰입시켜 꼼짝 못 하게 붙들어 둘 수 있는 것이어야 한다.[16] 18세기 연극 이론가이자 미술비평가인 디드로(Denis Diderot)에 의해 시작된 이와 같은 전통은 오직 한 가지 조건에 의해 가능한데, 그

것은 바로 그림(속의 인물들)과 배우들이 자신들 앞에 관객의 현존을 완전히 망각할 정도로 깊이 스스로의 세계에 몰입함으로써 그 세계의 허구성/연극성을 뛰어넘는 비(탈)연극적 지점에 도달할 때, 바로 그 몰입이 그것을 바라보는 관객에게 '마술적으로'(the magic of absorption) 전이되어 그들의 감정과 행동을 통제할 수 있다는 것이다. "지고한 허구"(the supreme fiction)라 불리는 이러한 상위의 연극성은 이미지의 재현성과 재현된 세계의 실재성 사이에 다이내믹한 긴장을 만들며 관객의 관람 경험을 확장한다.[17] 특히 프리드는 최근 사진 이론에서 이러한 디드로적 전통이 현대 사진예술에서 부활하고 있으며 이러한 연극적 사진의 진정한 성취는 보기와 보여 주기 사이에 위치한 관객의 책무를 일깨우는 것, 자신이 보는 것에 책임을 지는 새로운 관객성의 창안에 있다고 주장한다.[18]

요컨대 '그림/사진이 그림 밖의 관객에게 행사하는 힘의 본질은 관객의 시선에 무관심함으로써 오롯이 자신의 세계에 몰입하는 것, 이 자기-몰입이 야기하는 거대한 흡인력을 통해 관객을 그 그림/사진의 세계로 깊숙이 끌어들이는 것, 그리하여 결국 이 두 개의 상이한 존재론적 지평에 어떤 심리적 통로를 만드는 것'이다. 그런데 이와 같은 프리드 이론의 심리적 구조는 사실상 정신분석학의 '거울 단계'와 매우 유사한 구도를 갖는다. 라캉에 따르면 거울 단계에서 유아의 반응은 아직 주체로 발전하지 못한 유기체로서의 유아가 자신의 "내부세계(innenwelt)와 외부세계

(Umwelt) 사이의 관계를 수립하려는 것"이다.[19] 그런데 이 관계란 "벌어진 틈"과 같은 "원초적인 불일치"로서, 불완전한 채로 세상에 내던져진 유아는 자신의 결핍과 그것의 충족을 "거울 단계라는 한편의 연극"을 통해 해결한다.[20] 이 연극 속에서 주체는 자신의 타자인 거울 이미지에 이끌리고 그것에 몰입하며 그것과 자신을 동일시하는데, 두 상이한 세계가 일종의 상상적 동일시에 의해 합쳐지는 이 '오인의 구조'야말로 프리드의 연극적 관객성의 심리적 본질을 구성한다.

이미지의 욕망에 관한 미첼의 주장 역시 바로 이러한 구조를 취한다. 이미지는 보기와 보여지기라는 상대적 시각장에 놓이며 마치 거울상처럼 관객-주체의 삶을 고스란히 연기하는 타자성을 띠는바, 이 타자성의 '마술적 구현'은 보는 주체의 몰입을 견인하는 힘의 원동력이 된다는 점이 프리드-라캉-미첼을 관통하는 사유인 것이다. 그런데 유의해야 될 것은 미첼의 분석 대상이 '보는 주체'가 아닌 '보여지는 이미지'인 한, 그는 (라캉과 달리) 거울 구조의 반대편에서, 거울에 비친 이미지에 대해 (혹은 이미지를 위해) 말하고 있다는 점이다. 미첼의 '그림'들은 그림 밖의 세상으로 손을 뻗어 그것을 쟁취하는 투사가 아니라 무관심하고 본질적으로 무능력한 반-투사로서, 마치 메두사와 같이 '보여짐'이라는 수동성을 무기로 원하는 것을 이루는 존재들이다. 그들은 "아무것도 원하지 않는 것처럼 보임으로써, (그리고) 필요한 모든 것을 이미 가진 척함으로써, 원하는 것을 얻는다."[21] 그들

은 "부동성의 양상(un relief de stature that fixes it)으로 주체의 혼란스럽고 흥분된 현실을 다스리는" 거울 이미지일 뿐이다.[22]

16. 데이비드 알렌(David Allan),
「그림의 기원(코린트의 아가씨)」The Origin of Painting(The Maid of Corinth)
1775, 목판에 유채, 31×38.7cm

이미지는 텅 빈 것이다. 내일이면 전쟁터로 떠나는 연인의 그림자를 따라 그린 신화 속 여인(the Maid of Corinth—최초의 이미지 생산자)의 텅 빈 그림자 윤곽선처럼, 이미지란 부재한/결핍된 대상을 보충하려는 "욕망의 환상적이고 유령적인 흔적"이다.[23] 따라서 '타자와의 상상적 동일시를 통해 자신의 결핍을 보충'하

17. 복화술사 테리 베넷(Terry Bennett)과
꼭두각시 레드 플란넬(Red Flannels), 작가 및 연도 미상

는 거울 단계의 드라마는 (만약 이미지가 '의사-인간'이자 '하위주
체'라는 미첼의 가정의 동의한다면) 정확히 대칭적인 방식으로 거
울 이미지에게 적용될 수 있다. "파편화된 아이를 땜질하는 주체
의 모조품"[24]에 불과한 텅 빈 거울 이미지는 육체의 생기로 충만
한 거울 앞 아이를 자신의 타자로 인식한다. 거울 앞에 선 아이와
같이, 이미지 역시 거울 안에 갇힌 자신의 한계를 극복하기 위해,
바로 자신 앞에 물리적으로 존재하는 대상과 자리 바꾸기를 소
망한다.[25] 이미지는 이미지가 아닌 다른 어떤 것, 즉 실재가 되고
싶은 것이다.

물론 이러한 욕망은 결코 이미지에 의해 직접 말해지지 않는다. 이미지가 살아 있다는 것은 연극일 뿐이며, 이미지는 말을 할 수 없다. 그림의 메두사 효과는 몸 없고 말 없는 거울 이미지를 위한 한 편의 연극이며, 따라서 그 모든 그림 속의 인물들은 몸과 말을 갖고 싶은 거울의 욕망을 반영한다. 살아 있지 않으면서 살아 있는 것처럼 연기하는 것, 말하지 못하지만 말하는 것처럼 보이는 것, 텅 빈 눈으로 우리를 응시하는 것, 그렇다면 이미지는 '복화술을 통해 주인의 말을 말하는 꼭두각시 인형'과 같은 것이 아닐까?[26] 이미지의 생명력이란 그렇게 기묘하게 '마치 살아 있는 사람처럼' 목소리를 가지고 팔다리를 덩실덩실 움직이는 꼭두각시 인형의 생기와 같다.[27] 그것은 매혹적이면서 오싹한, 나를 보는 눈먼 거울의 눈이며, 나에게 말하는 혀 없는 꼭두각시의 입, '실재와 같은' 어떤 것이다.

 능력 있는 복화술사는 단순히 자신의 말을 생명 없는 인형 주위에 늘어놓지 않는다. 그는 "인형이 스스로 말하게 만드는 자"이며 그렇게 인형의, 이미지의 "자율성과 특정성을 표현하는 자"다.[28] 그러나 아무리 능력 있는 복화술사라도 이 '실재의 연극'을 온전히 혼자서 구현하지 못한다. 즉 이 자율성—'이미지가 스스로 살아나 자신의 요구를 말하는 꼭두각시극의'—의 성패는 이미지의 몸 없는 현실을, 입과 턱과 팔다리를 움직이는 꼭두각시의 줄을 애써 외면하며 그 생기에 동의하고, 그 말에 귀 기울이는 관객의 몰입에 달려 있다. 이미지를 살아 있는 것으로, 또 꼭두각시

로 여기는 우리의 사유 실험이 궁극적으로 지향하는 바는 바로 이 관계다. 즉 그것은 단순히 "예술 작품을 의인화하는 것이 아니라, 작품에 대한 관객의 관계를 묻는 것, '그림은 우리에게서 무엇을 원하는가'라고 묻는 것이다".[29] 그렇다면 세월호 이미지는 자신의 결핍을 통해, 다른 무엇이 되려는 은밀한 소망을 통해 우리에게 어떤 요구를 하고 있을까?

5. 세월호 이미지에 대한 애호와 공포

2014년 4월 16일, 그 전에는 단지 하나의 선박에 불과했던 세월호는 일순간 '적폐의 도상'이 되었다. 세월호라는 대상이 침몰의 순간에 어떤 형질 변화를 일으켜 적폐를 드러내는 배로 탈바꿈한 것이 아니라, 역사 속에 켜켜이 쌓여 온 적폐의 이미지들이 침몰의 순간 발생했던 그 모든 엄혹한 현상들과 조응하며 세월호 안에서 비로소 '육화'된 것이다.[30] 따라서 선박으로서의 세월호와 이미지로서의 세월호는 다른 것이다. 그 배는 침몰했고 용도 폐기되었지만, 그것의 이미지는 육화되고 부활하고 영생하는 이미지로서의 삶을 다시 살게 되었다. 이 새로운 삶 속에서 세월호 이미지는 그 배의 침몰과 구조의 실패를 야기했던 당시의 실수와 부정, 부조리와 판단 착오들을 전 역사로 확장시키면서 대상의 외연을 끝없이 넓혀 간다. 세월호 참사가 단지 특정한 시간, 장소, 원인에 의해 발생한 '교통사고'가 아니라 해방 후 지속되던

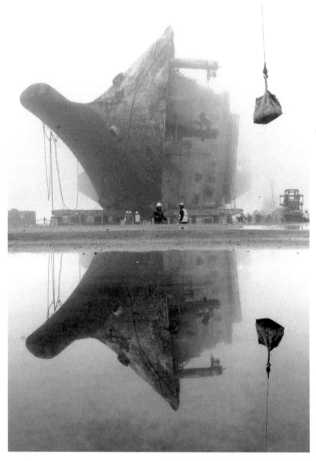

18. 정연호, 「수면 위로 드러난 진실은?」
2017, 컬러사진, 가변 크기

'압축적 근대화와 정치적 리스크에 의해 난파된 대한민국'[31]이자, '삶의 실존적 요구를 묵살하는 신자유주의의 비극적 결말'[32]로 정의되는 것은 이미지가 갖는 이와 같은 확장성에 의거한다.

일단 세월호가 이미지가 되자, 그것은 즉시 이미지에 대한 애호와 공포라는 두 가지 상이한 역사적 감정을 보는 이들에게 불러일으킨다. 앞서 살펴본 바와 같이, 이미지 패러다임의 요체는 이미지를 재현의 도구일 뿐만 아니라 (중세의 도상들처럼) 재현되는 대상 그 자체로 인식하는 것이고, 이에 따라 이미지를 살아 있는 숭배의 대상으로 혹은 저항의 대상으로 여기는 것이다. 세월호의 경우, 그 이미지를 '애호하는' 이들은 그것이 세월호라는 대상과 그리고 아울러 그 안에서 죽은 희생자들과 직접적으로 연결되어 있다고 믿으며 따라서 그들이 이미지에 대해 행하는 모든 행위는 동시에 그 대상에 행하는 것이 된다. 십자가 이미지가 예수와 직접적으로 연결되어 있으며, 십자가에 경의를 표하는 것은 곧 그의 죽음에 경의를 표하는 것이라는 종교적 믿음이 세월호 이미지를 받들고 아끼는 이들의 마음속에 있는 것이다.

그런데 주목할 점은, 세월호 이미지를 두려워하고 공격하는 이들이 그 역에, 즉 이미지와 대상 사이의 무관함에 기반하는 것이 아니라, 여전히 이 연결 관계 안에 있다는 것이다.[33] 세월호 이미지의 비판자들은 종교적 우상들이 지녔던 주술적 연관성과 원시적 생명력을 혐오하고 두려워했던 도상 파괴자들처럼, 그러한 이미지들이 허락된 체계 밖에서 살아나 자신들의 세계에 위해를

가하리라는 공포를 가지고 있었다.[34] 세월호 이미지가 대상과 무관하고 공허한 죽은 껍데기라고 여겼다면 왜 그들은 그토록 집요하게 세월호의 이미지를 조롱하고, 거부하고, 파괴하려고 시도했겠는가? 미첼의 주장대로, 모든 시대의 도상 파괴자들이 두려워했던 것은 이미지가 단지 금기된 것들을 재현하기 때문이 아니라 그것이 "사회정치적 갈등의 최전선에 자리를 잡아" 그러한 갈등에 "반응하고 책임을 지는" 혹은 폭력을 당하고 폭력을 행사하는 "고집 센 유사-인간"이기 때문이다.[35] 세월호의 인양에 반대했던 이들이 '죽은 아이들은 가슴에 묻는 것'이라며 감히 자식 잃은 부모에게 애도의 방식을 가르치는 만용을 부리면서까지 막고자 했던 것은 세월호라는 배의 귀환이 아니라 세월호라는 이미지의 귀환이며 그 이미지가 그들의 세계에 가할 위협이었다. 세월호는 파괴된 채, 죽은 채 귀환했지만, 그러한 죽은 이미지의 생생한 실재적 생기는 보는 이들의 박약한 인식을 압도하는 가공할 마력을 지닌 것이다.

애호와 공포라는 세월호 이미지에 대한 양가감정은 따라서 우리의 양심과 그것의 이기적 붕괴 사이에서 혹은 다시 떠올리기 싫은 참혹한 외상과 그 외상으로 인해 잃은 것을 되찾으려는 욕망 사이에서 동요하는 우리를 비춘다. 이러한 이중성은 외상 심리학의 중요한 징후로, 라캉에 따르면 그것은 주체와 그의 심적 본향인 외상 혹은 외상으로서의 실재 사이의 역동성에 기인한다. 프로이트에게 이러한 역동성을 외재화하는 것은 흔히 꿈

의 작업에 속하는데, 가령 불타 죽은 아들의 참혹한 이미지를 꿈 속에서 반복적으로 보는 아버지는 죽은 자식이 살아 돌아오기를 바라는 간절한 소망과 그러한 소망 '너머'에 "대상의 가장 잔혹한 이미지"로 등장하는 욕망의 본질(외상으로서의 실재) 사이에서 분열하는 실재의 목격자로 예시된다.[36] 모든 욕망은 대상의 상실/부재에 기인하는바, 소중한 것들을 상처 내고 앗아가는 일상의 외상들은 그러한 욕망의 파편적인 청사진을 제공한다. 세월호의 귀환을 반기고 동시에 두려워하는 우리의 복잡한 감정은 그 귀환이 희생과 상실을 보상하리라는 소망과 그처럼 참혹한 이미지로 되새기고만 '소망-너머'의 외상적 실재로 우리를 이끌고 있다는 이중적인 효과에 기인한다. 즉 세월호 이미지가 외상 효과 (실재 효과)를 갖는 것은 그것이 단순히 여객선의 침몰이라는 사회적 외상을 재현하고 있기 때문이 아니라, 우리 스스로 우리의 본질이라고 생각하는 (그러나 결코 외재화된 적 없는) 모습—불안하고, 위태롭고, 부패되고, 그리하여 언제든 우리의 가장 소중한 것을 앗아갈 위험을 내포한 우리와 우리 사회의 본질—을 눈앞에 펼치고 또 반복하고 있기 때문이다.

6. 이미지의 복제와 구원의 영적 전례들

이 반복 속에서, 죽은 세월호를 재현하는 이미지는 결코 죽지 않는다. 인양된 세월호는 뒤틀리고 부서지고, 구멍이 뚫리고, 녹슬

고, 진흙으로 뒤범벅되어 쓰러져 있지만, 그것을 보여 주는 이미지는 이 모든 것들을 매우 생생하게 재현함으로써 그리고 쉼없이 반복되고, 유통되고, 소비되면서 이미지로서 자신의 삶을 산다. 미첼의 말을 빌리자면 그것은 미디어를 통해 '복제'(clone)되고 있는 셈인데, 이 복제 속에서 죽은 세월호는 이미지로서의 새 삶을 얻고, 물리적 대상으로서 세월호가 결코 이룰 수 없었던 영원한 항해를 지속한다.[37]

실로 복제란 새로운 대상의 창조가 아닌 '이미지의 지속'을 위한 기술이다. 생명공학이 복제 기술을 통해 이루고자 하는 것은 이미 한 번 있었던 것, 그러나 죽어서 더는 그 생명을 이어갈 수 없는 것 혹은 곧 사라짐으로써 그것에 대한 기억과 이미지를 상실할 것들을 지속시키는 것이다. 복제란 대상의 소멸과 함께 사라질 위기에 처한 이미지를 지속시키기 위한 기술이며, 따라서 복제된 것들(복제된 양과 개, 멸종된 동물 등과 '신의 복제로서 인간'이라는 신화)은 '살아 있는 이미지'로서 이미지의 생명과 유기적 본성을 증명한다.

"클론은 우리 시대에 새로운 이미지의 창조 가능성을 의미한다. '살아 있는 이미지'를 창조하려는 고대의 꿈을 실현시키는 새로운 이미지인 것이다. 이 '살아 있는 이미지'는 단순히 기계적인 복사물이 아니라 살아 있는 유기체의 생물학적으로 생존 가능하고 유기체적인 시뮬라크르인 복제물이다. 복제 생물은 살아 있는 도상

이라는 개념을 완전히 뒤집음으로써 살아 있는 이미지를 부인할 수 없게 만든다. 이제 우리는 이것이 단지 살아 있는 것처럼 보이는 몇몇 이미지의 경우에만 해당하는 것이 아니라, 살아 있는 것 자체가 어떤 형태로든 이미 이미지였음을 깨닫게 된다.[38]

세월호가 이미지로 복제된다는 것은 그것이 이제 이미지로서 생로병사의 새로운 궤도에 접어들었음을 의미한다. 그리고 이러한 이미지의 새 삶은 원대상의 삶을 능가하는 효력을 발휘한다. "이미지 마법의 세계에서 이미지의 생명은 모델의 죽음에 기반"하고,[39] 이미지는, 신의 이미지가 그의 복제물인 다양한 인간 군상들 속에서 면면히 이어지는 것처럼, "파괴되거나 소멸되지 않은 채, 예술 작품 속에서, 텍스트 속에서, 서사와 기억 속에서 영원히 살아간다."[40]

이처럼 죽은 것(고통받은 것)이 복제된 이미지를 통해서 관객의 삶에 현전하게 된다는 가정은 사실 매우 중요한 종교적 실천의 일부였다. 한스 벨팅에 따르면 이는 초기 르네상스 시대에 시작된 이미지의 중요한 위상 전환과 연관된다.[41] 즉 이 시기에 이르러 이미지(도상)들이 살아 있는 자족적인 존재로서 경배의 대상이라는 중세의 패러다임이 이른바 명상 이미지(봉헌상Andachtsbild)의 패러다임으로 바뀌면서 보는 이들의 삶에 깊숙이 개입하게 된 것이다. 가령 벨리니의 「피에타」와 같은 전형적인 '예수 고통상'(Christus patiens)은 죽은 예수의 처연한 모습과 그

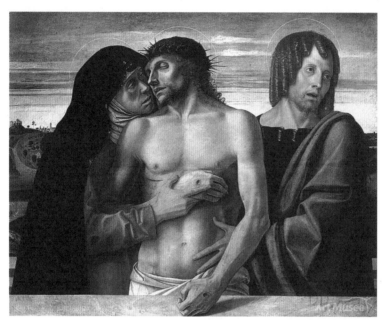

19. 조반니 벨리니(Giovanni Bellini), 「피에타」*Pieta*
1460, 목판에 템페라, 107×86cm

를 감싸안은 성모의 비탄 그리고 충격과 공포에 찬 요한의 황망한 모습을 생생히 재현함으로써 보는 이들을 죄책감과 두려움에 휩싸이게 한다. 이러한 그림들에서 고통과 공포는 단지 이미지의 '유사성'(likeness)을 통해 상기될 뿐만 아니라, 관객에게 '현전'(presence)하는데, 이 현전으로부터 관객의 삶을 뒤흔드는 고통과 슬픔의 영적 드라마가 시작된다. 르네상스 초기의 기독교인들은 (예수의 영광이 아닌) 예수의 죽음과 성모의 비탄을 '복제'하고 사순절의 여러 전례들을 통해 직접 체험함으로써 이 연극적 현전에 탈 연극적 위상을 부여했다. 그리고 이러한 탈연극성은 모순적이게도 이미지들 안에서 오롯이 자신의 고통에 천착하고 있는 예수와 성모의 위대한 자기몰입, 프리드가 "지고한 허구"(supreme fiction)라 부른, 그와 같은 이미지의 몰입이 없었다면 불가능했을 것이다. 그것은 단지 이미지일 뿐이지만 보여짐으로써 비로소 관객의 현실 속에 살아나 자신의 요구를 드러내고 관객을 (프리드가 '몰입의 마술'이라 부르는) 재몰입의 순간으로 안내한다.

따라서 관객이 그러한 전례에서 마주하는 수난 이미지란 결국 고통스러운 자신의 일상을 비추는 '거울 이미지'에 다름 아니다. 그들은 예수의 고통과 성모의 비탄으로부터 자신의 고통과 비탄을 비춰 보았으며, 자신들의 사소하고 불완전하며 갑작스러운 고통을 그처럼 크고 완전하며 예정된 고통과 동일시함으로써 자신의 고통을 이해하고자 했던 것이다. 라캉이 거울 구조를 통

해 도안하고자 했던 결핍과 그것의 충족을 위한 주체의 심리적 운동이 이러한 종교적 전례와 비교될 수 없다면 그리고 그가 '정신분석학의 윤리학'이라 명명한 세미나에서 주이상스(Jouissance)라고 부른 고통스러운 쾌가 수난 이미지 앞에서 자신의 몸을 채찍질하는 신실한 종교인의 희열과 비교될 수 없다면, 우리는 결코 세월호의 처참한 이미지가 우리에게 전하는 구원의 약속을 이해할 수 없을 것이다. 세월호가 살아 있다는 것은 그 고통과 비탄이 우리의 삶에 이미지로 현전하여 우리를 비추고 우리를 위무하며 우리를 구원으로 이끌 것이라는 강력한 자기 확신 혹은 믿음으로부터 가능하다. 예수의 고통이, 성모의 비탄이 항상 봉헌자의 몸과 입을 통해 강림하는 것처럼 이미지들은 관객을 통해 현전하고 그들을 구원으로 이끈다.

7. 이미지의 승리

이미지가 살아 있다는 역사적인 연극은 이처럼 대상의 부재에서 출발하여, 보여짐을 통해 그리고 이미지의 반복과 순환을 통해 결국 그것을 능가하는 현실성과 영향력을 획득하게 된다. 미첼의 주장대로, 끊임없이 복제되는 세월호 이미지는 이제 "원본보다 더 큰 아우라"를 갖게 된 것이며, "유일무이한 원본이라는 개념 자체가 허구로 받아들여지는 (디지털 복제의) 세상에서 오히려 원본을 향상하고 강화"하는 것으로 여겨지게 되었다.[42]

복제된 세월호 이미지는 그처럼 확장된 '영기'(靈氣: 아우라)와 함께 우리를 비추고, 우리에게 말을 걸고, 우릴 겁박하고, 우리를 유혹하는, 우리와 완벽히 똑같은 얼굴을 한 거울 속의 타자다. '그녀'는 '우리의 자리를 넘보는 괴물스러운 쌍생아'[43]로 자신이 갖지 못한 것을 차지하기 위해 우리 앞에서 자신의 배타적 권리를 주장하는 심적 '주권자'다. 세월호 이미지는 참혹한 외상을 반복함으로써 '대상의 가장 잔혹한 이미지'로 등장하는 욕망의 본질(외상으로서의 실재)을 드러내지만, 이를 통해 보는 이들의 동정이나 위로를 갈구하지 않고 오히려 그들이 이미지의 고통스러운 희생에 그리고 '보여짐'의 메두사적 마력에 사로잡혀 꼼짝 못 하도록 만들며, 그리하여 결국 보는 주체와 자리를 바꾸고 그 대결에서 진정한 승리자가 되기를 원하는 것이다.

승리자가 된다는 것은 이미지가 이미지를 넘어서는 물리적 실재가 되는 것, 연극이 연극을 넘어서 현실이 되는 것, 그림 속의 인물이 산 자의 현실을 장악하고 그들과 자리를 바꾸어 그들을 변화시키는 것을 말한다. 이러한 이미지의 승리는 그러한 승리의 마지막 조건이라 할 수 있는 관객의 몰입 없이는 불가능하다. 마치 수난받는 예수와 비탄에 잠긴 성모의 이미지가 보여짐을 통해 그리고 깊은 몰입을 통해, 관객의 고통스러운 현실에 강림하고 그들을 구원으로 이끄는 것처럼 이미지는 보여짐으로써 스스로를 넘어서는 어떤 다른 것이 된다.

그 순간에 이르러서야 (이미지가 관객과 상상적인 자리 바꿈

에 성공하고 나서야) 세월호 이미지는 비로소 자신이 연기하는 모든 주권 없는 삶들의 고통과 희생, 결코 한 번도 충족된 적이 없었던 그들의 결핍과 욕망, 그 '실재를 향한 열망'을 완성한다. 마치 "떠나간 사람의 그림자를 고정시키는 기술"인 이미지가 "죽음이나 떠남을 거부하려는 소망, 사랑하는 이와 함께하려는 소망, 그를 지금 여기에 영원히 살아 있게 하려는 소망을 표현"[44]하는 것처럼, 세월호를 복제하는 이미지는 그 배에 의해 상실된 것들과 나아가 그러한 외상으로 귀환한 역사의 모든 상실들과 환상적인 재회를 원하는 것이다.

"환상을 통해서 실재와 만난다."[45] 차이와 동일성을 재허구화하는 환상들, "끊임없이 관객을 괴롭히고 피하는 덧없고 거울과 같은(specular) 환영적 이미지들", '네가 원하는 것은 무엇인가'(Che vuoi?)라고 마치 남에게 말하듯 스스로에게 묻고 답하는 '타자의 타자들'(the Other of the Other),[46] 세월호 이미지는 그렇게 우리 밖에서 우리를 비추고 즉시 우리와 자리를 바꾼 뒤 자신이 원하는 것이 무엇인가 물음으로써 결국 우리가 원하는 것, 우리가 욕망하는 것의 본질을 깨우치도록 하는 힘을 가졌다.

8. 질문의 끝과 시작

오른손을 들면 거울 속에서 자신의 왼손을 드는 나의 거울 이미지처럼 세월호 이미지가 무엇을 원하는지 묻는 나의 질문은 즉

시 나에게 동일한 질문을 거꾸로 묻는다. 너의 본질이자 외상인 실재의 귀환 앞에서 네가 원하는 것은 무엇이냐고, 너의 결핍과 무력함은 어떠한 요구를 만들어 내느냐고, 보는 즉시 보여지는 너는 너와 자리를 바꾼 죽은 세월호에게 무엇이기를 원하느냐고 말이다. 죽은 이미지를 보고, 이미지의 요구를 반복하고, 이미지의 희생을 묵상하는 것은 숭고한 영적 전례다. 기독교인들이 죽은 예수의 이미지를 보고, 인류를 위해 살과 피를 희생한 그의 요구를, 그의 질문을, 반복하는 것은 이미지 앞의 그러한 행위들이 그 이미지의 삶을 영속시키며 결국 그들의 삶마저 구원할 것이라 믿기 때문이다. 그러니 "이미지가 원하는 것은 어쩌면 아무것도 아닌 질문 그 자체"인지도 모르겠다. 미첼이 결국 그렇게 말할 수밖에 없었던 것처럼("what pictures want in the last instance, then, is simply to be asked what they want, with the understanding that the answer may well be, nothing at all").[47] 세월호 이미지가 원하는 것은 무엇인가? 질문의 끝에서 우리는 이렇게 우리를 향한 동일한 질문의 시작과 마주한다.

주

1 W. J. T. Mitchell, *What Do Pictures Want?: The Lives and Loves of Images*, Chicago: The University of Chicago Press, 2005.

2 *Ibid.*, p. 46.

3 Hans Belting, *Likeness and Presence: A History of the Image before the Era of Art*, Chicago: The Unievrsity of Chicago Press, 1994.

4 Roland Barthes, *Camera Lucida: Reflections on Photography*, New York: Hill and Wang, 1981, p. 55.

5 *Ibid.*, pp. 19~20.

6 Mitchell, *What Do Pictures Want?*, p. 127.

7 *Ibid.*, p. 33.

8 다음의 논문에서 재인용. 신승철, 「"너는 살아 있고 나를 해할 수 없다." 아비 바부르크의 사유 공간과 이미지」, 『미학예술학연구』 52권, 2017.

9 Mitchell, *What Do Pictures Want?*, pp. 33~34. "이미지는 분명 무력하지는 않지만 우리가 생각하는 것보다 훨씬 약할지 모른다. 문제는 그들의 힘과 작동하는 방식에 대한 우리의 견해를 정련하는 것이다. 이것이 왜 내가 질문을 그림(pictures)들이 무엇을 하는가로부터 무엇을 원하는가로, 힘으로부터 욕망으로, 비판받아야 할 지배적인 힘의 모델로부터 탐문되고 (심지어) 대화로 이끌어질 하위주체(the subaltern)로 옮긴 이유이다. 만약

이미지의 힘이 약자의 힘과 같은 것이라면, 그것은 아마도 왜 그들의 욕
망이 그들의 실질적인 무기력함을 보상하기 위해 따라서 강해지는지 이
유를 설명해 준다."

10 *Ibid.*, p. 39.

11 *Ibid.*, p. 35.

12 *Ibid.*, p. 35.

13 켄터베리 이야기 중 '바스 부인의 이야기'에서 나오는 일화로 미첼이 이
미지의 여성성과 욕망을 설명하기 위해 인용한다. 영문 인용은 Geoffrey
Chaucer, *The Canterbury Tales*, trans. Nevill Coghill, London: Penguin Books,
2003 참조.

14 Mitchell, *What Do Pictures Want?*, p. 36.

15 *Ibid.*, p. 36.

16 Michael Fried, *Absorption and Theatricality: Painting and Beholder in the Age of
Diderot*, Berkeley: University of California Press, 1980, p. 92. "a painting ⋯had first
to attract (attirer, appeler) and then to arrest (arrêter) and finally to enthrall (attach-
er) the beholder, that is, a painting had to call to someone, bring him to a halt in
front of itself, and hold him there as if spellbound and unable to move."

17 Michael Fried, *Absorption and Theatricality*, p. 103.

18 Michael Fried, *Why Photography Matters As Art As Never Before*, p. 339. "the
nature of the relationship between the photograph and the beholder demands to be
understood in terms of issues of self-control and *oubli de soi* that ⋯ were fundamen-
tal to the absorptive tradition from the outset."

19 Jacques Lacan, "The mirror stage as formative of the function of the I as revealed in
psychoanalytic experience", in Ecrit, trans. Alan Sheridan, New York: Norton, 1977,
p. 4.

20 *Ibid.,* p. 4.

21 Mitchell, *What Do Pictures Want?,* p. 42.

22 Jacques Lacan, "The mirror stage" p. 2. 'un relief de stature'에 대한 대부분의 영
 문 번역은 'a constrasting size'인데 이는 오역처럼 보인다. 그것은 '게슈탈트'
 로서의 거울 이미지를 말하는 것인데, 앞뒤 호응 관계를 고려해서 '아이
 의 홍분되고 혼란스러운 움직임을 고정시키는 '몸의 부조'라고 해석하는
 편이 더 자연스럽다. 데니 노부스 역시 이를 게슈탈트로서 거울 이미지
 의 '부동성'(거울 앞 주체의 부조된 이미지로서)으로 해석한다(Dany Nobus,
 Key Concepts of Lacanian Psychoanalysis.: 문심정연,「거울 속의 삶과 죽음」,
 『라캉 정신분석의 핵심 개념들』, 문학과지성사, 2013, p. 158).

23 Mitchell, *What Do Pictures Want?* p. 66.

24 Dany Nobus, *Key Concepts of Lacanian Psychoanalysis.*: 문심정연,「거울 속
 의 삶과 죽음」,『라캉 정신분석의 핵심 개념들』, 문학과지성사, 2013, pp.
 161~162.

25 이러한 기양을 향한 변증법적 욕망이 코제브의 헤겔 강의에 영향을 받은
 라캉의 거울 단계에 내재되어 있음은 잘 알려진 사실이다.

26 Jacques Lacan, Livre XIII, 5/25, p. 234.

27 Mitchell, *What Do Pictures Want?,* p. 140. "An image is not a text to be read but a
 ventriloquist's dummy in to which we project our own voice."

28 *Ibid.,* p. 140.

29 *Ibid.,* p. 49.

30 Mitchell, *What Do Pictures Want?,* p. 160. "이미지는 사물 안에서 육화되는
 것이다."

31 서재정 외,『침몰한 세월호, 난파하는 대한민국: 압축적 근대화와 복합적

리스크』, 한울, 2017 참조.

32 양해림, 「특집: 4.16 세월호 참사와 신자유주의 그리고 국가」, 『동서철학연구』 78권, 2015년 12월, pp. 45~70.

33 Mitchell, *What Do Pictures Want?*, p. 127 "사람들이 이미지에 위해를 가할때 두 가지 믿음이 자리하는 것 같다. 먼저, 이미지는 명백히 그리고 즉시 재현 대상에 연결된다는 것이다. 이미지에 가해지는 것은 (따라서) 어느 정도 그것이 의미하는 대상에 가해지는 것이다. 다음으로, 이미지는 일종의 생기와 살아 있는 캐릭터를 가지고 있어서, 자신에 가해지는 것을 느낄 수 있다는 것이다. 이미지는 단지 메시지를 전달하는 투명한 매체만이 아니라, 움직이고 살아 있는 어떤 것, 감정과 의도와 욕망과 작용성(agency)을 가진 대상이다. 실제로, 이미지들은 때론 유사-인간(pseudopersons)으로 다루어진다. 고통과 기쁨을 느낄 수 있는 지각적 생물일 뿐만 아니라, 책임을 지고 반응하는 사회적 존재로서 말이다. 이러한 종류의 이미지들은 우리를 돌아보고, 우리에게 말을 하고, 심지어 그들에게 폭력이 가해졌을 때, 피해에 괴로워하거나 마술적으로 피해를 퍼뜨릴 수 있는 것처럼 여겨진다."

34 가령 이론가 심보선은 홍성담의 풍자화 「세월오월」과 당시 대통령 박근혜에 대한 비판적 이미지에 반대했던 이들의 심리가 종교적인 열광에 가깝다고 주장한 바 있는데, 왜냐하면 그들의 반대행위는 다음과 같은 사실, 즉 "어떤 조직과 사람들에게 대한민국의 '성모 마리아'는 박근혜 대통령이라는 사실, 박근혜 대통령에 대한 풍자는 성모 마리아 그림에 똥칠을 하는 신성모독과 같은 행위로 여겨진다는 사실"에 근거하기 때문이다. ─ 심보선, 아베*(Ave)*근혜, 허핑턴포스트, 2014년 9월 4일, https://www.huffingtonpost.kr/boseon-shim/story_b_5763044.html; 「심보선, 아베(Ave)

근혜」, 『그쪽의 풍경은 환한가』, 문학동네, 2019.

35 Mitchell, *What Do Pictures Want?*, pp. 127~128.

36 Lacan, "Tuche and Automaton", in Seminar XI, p. 59.

37 Mitchell, *What Do Pictures Want?*, p. 5-2.7 참조. 그리고 W. J. T. Mitchell, *Cloning Terror*, Chicago: The University of Chicago Press, 2011 참조.

38 Mitchell, *What Do Pictures Want?*, pp. 12~13.

39 *Ibid.*, p. 67.

40 *Ibid.*, p. 84.

41 Hans Belting, *Likeness and Presence: A History of the Image before the Era of Art*, Chicago: The Unievrsity of Chicago Press, 1994.

42 *Ibid.*, p. 320.

43 Mitchell, *Clonin Terror*, pp. 74~75.

44 Mitchell, *What Do Pictures Want?*, p. 66.

45 Jacques Lacan, "In You More than You", in Seminar XI, pp. 273~274 참조

46 Jacques Lacan, "The Subversion of the Subject and the Dialectic of Desire in the Freudian Unconscious", in Ecrit, p. 312, 322.

47 Mitchell, *What Do Pictures Want?*, p. 43.

출전_「세월호의 귀환, 그 이미지가 원하는 것: 미첼의 이미지론을 중심으로」, 『미학예술학연구』, vol. 55, no. 1, 2018, pp. 3~38.

V. '예술의 종말' 그리고 '종말의 예술'

"생각하면 생각할수록 매번 새롭고 커지는 경탄과 경외로 마음을 채우는 두 가지가 있다. 내 위의 별이 총총한 하늘과 내 안의 도덕 법칙."

칸트, 『순수 이성 비판』

1. 예술이 물에 빠진 사람을 구할 수 있을까?

"만약 당신의 집이 물에 잠긴다면, 여러분들은 결코 집안의 예술품 따위에 신경을 쓰지 않을 겁니다. 어술라 본 라이딩스바드(Ursula von Rydingsvard)의 저 거대한 나무 조각을 뗏목으로 사용한다면 혹시 모르겠지만요." '예술의 종말'에 관한 연구로 유명한 미국의 철학자 아서 단토가 자신이 기획한 9.11 테러 4주기 추모전 「9.11의 예술」의 오프닝 연설에서 던진 말이다.[1] 단토는 9.11 테러가 발생한 국제무역센터에서 그리 멀지 않은 맨해튼 남쪽의 한 갤러리를 임대해 뉴욕을 근거로 활동하는 작가이자 지인들 아홉 명과 함께 전시를 연다.[2] 유명한 현대 미술가 신디 셔먼(Cindy

20. 어슐라 본 라이딩스바드(Ursula von Rydingsvard),
「레이스 메달리온」*Lace Medallion*
2002, 시더목, 102.5×93.5×9in

Sherman)부터 자신의 아내이자 화가인 바버러 웨스트먼(Barbara Westman)에 이르기까지, 참여한 작가들은 각자 나름의 예술적 형식으로 그리고 작품에 덧붙여진 작가 노트 속의 진솔한 소회들로 9.11을 추모했다.

신디 셔먼의 '눈물 흘리는 광대'(「무제」*Untiled*, 2004)는 애처롭게 울고 있는 광대로 분한 작가 자신을 촬영한 것으로, 한때 전성기를 구가하던 미국식 포스트모더니즘의 불행한 초상으로 보였다. 9.11 이후 충격과 침묵에 빠진 미국 문화계에 익숙한 관객이라면 셔먼의 '광대'가 전형화하는 포스트모던의 상투성 밖으로 스며나는 슬픔과 불행의 직접적인 감정에 이입되지 않을 수 없었을 것이다. '광대'는 그렇게 무감한 기표가 아닌 동감으로 충만한 기의적 속내를 드러냄으로써 포스트모던의 태도를 잃고 만다. 전시장에서는 오히려 웨스트먼의 '밤하늘에 불을 밝힌 트윈타워'(「기억 작업」*Memory Piece*, 2002)나 오드리 플랙(Audrey Flack)의 '낚싯배 풍경' (「낚싯배」*Fishing Boat*, Montauk Harbor, September 24, 2001)과 같은 전형적인 '그림'들이 더욱 호소력 있어 보였는데, 이는 그러한 그림들이 상실한 대상에 대한 애수와 서정성을 통해이념적 논쟁에 지친 관객의 마음을 위로해 주었기 때문이다.

한편 제프리 론(Jeffrey Lohn)과 루치오 포지(Lucio Pozzi)는 예술적 애도의 전형성(비애적 상징의 형식)에서 벗어나 보다 즉물적이고 비관습적인 형식으로 재난의 실재를 드러냈다. 론의 이미지들(「무제」*Untitled*, 2001)은 테러 이후 거리를 뒤덮은 실종자들

21. 신디 셔먼(Cindy Sherman), 「무제」*Untitled*
2004,컬러사진, 139.7×137.2cm

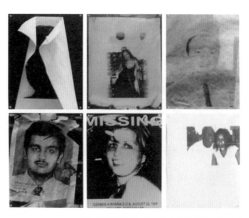

22. 제프리 론(Jeffrey Lohn), 「무제 」*Untitled*
2001, 컬러사진, 가변 크기

의 사진을 재촬영한 것인데, 구겨지고, 찢어지고, 빛바랜 사진들은 마치 유령처럼 희생자들의 부재와 상실을 확인하고 지속했다. 포지는 불타는 무역센터로부터 뿜어져 나와 맨해튼 상공을 뒤덮은 희뿌연 연기를 촬영한 후 이미지들을 노란 염료로 물든 종이에 인화했다(「무 #3 September 11, 2001」*Nothing #3*, 2001). 맥락 없이 도시의 건물들 사이를 채우는 연기는 마치 오후의 낮은 구름처럼 심리적 도피와 전치의 이미지가 된다. 포지의 작가 노트는 9월 11일의 그날 커다란 정신적 충격과 자기 망실 속에서 작업실의 낡은 수채화를 반복적으로 그리고 또 그린 자신의 일화를 전한다.[3]

재난을 애도하는 작가들 역시 재난의 피해자였던 것이며, 그들의 예술은 상흔에 다름 아니었다. 레슬리 킹 헤몬드(Leslie King-Hammond)의 제단(「새로운 조상들을 위한 기도: 9.11의 전사 영혼을 위한 제단」*Prayer for the New Ancestors: Altar for the Warrior Spirits of 9/11*, 2001)은 바로 그러한 상흔의 보다 직접적인 구축물이다. 유물과 공물들을 쌓아 놓은 킹 헤몬드의 작업은 실제 망자의 제단과 구분되지 않았으며, 그렇게 일상의 즉자적 제시를 통해 상실의 실재성과 고통의 엄혹한 현재성을 강조했다. 어떤 예술적 양식에 따라 아픔을 재현한 것이 아니라 그저 아픈 삶의 편린들을 가져와 거기 그대로 쌓아 두었던 것이다.

커다란 나무를 깎고 자르는 고된 작업으로 유명한 폴란드 출신 조각가 라이딩스바드의 「레이스 메달리온」*Lace Medal-*

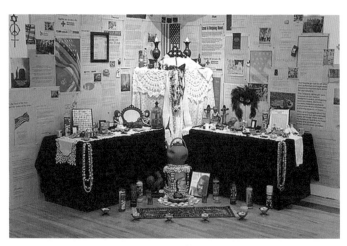

23. 레슬리 킹 헤몬드(Leslie King-Hammond), 「새로운 조상들을 위한 기도: 9.11의 전사 영혼을 위한 제단」*Prayer for the New Ancestors; Altar for the Warrior Spirits of 9/11*

2001, 복합 매체, 가변 크기

lion(2001) 역시 고통의 실재성이 예술의 주된 표현이 된다는 점에서 킹 헤몬드와 비교될 수 있다. 제2차 세계대전 중 독일의 강제노동 수용소에서 어린 시절을 보내야만 했던 그녀 자신의 고통스러운 기억처럼, 그 거대한 삼나무 조각은 작가의 손에 의해 잘리고 긁히고 파헤쳐졌으며, 그처럼 아픈 흔적을 예술적 표현 삼아 재난으로 상처 난 도시를 위로하고 있었다. 마치 '참을 수 없는 고통에 수반되는 비명의 불가피한 표현성'(아도르노)처럼,[4] 라이딩스바드의 조각은 상처의 재현이 아닌 상처 자체로 남음으로써 재난에 대한 진실성을 획득하고 있는 것이다.

그러나 단토와 참여 작가들의 진솔한 애도의 감정과는 별개로 전시는 9.11 테러 이후 급증한 맹목적 애국주의에 그리고 이러한 애국주의가 미국 문화의 오랜 자부심이었던 표현의 자유, 문화적 다원주의, 정치적 비판의식에 미치는 어떤 부정적인 영향에 직면해야만 했다.[5] 미국은 본토가 공격받았다는 위기감에 휩싸여 있었으며, 이러한 국가적 위기감은 9.11을 다원적이고 자기 비판적인 관점으로 이해하려는 모든 문화 예술적 시도를 국가의 정치적 결속과 군사 외교적 안전을 위협하는 반애국적 행위로 치부하도록 했다. 특히 미술은 이러한 애국주의의 가장 즉각적인 희생양이 되었다. 국제무역센터의 붕괴라는 초유의 사태와 '테러와의 전쟁'에서 미국의 젊은이들이 여전히 피 흘리는 와중에 미술작품이 그러한 희생에 반하는 태도를 취하거나, 다원주의라는 명목으로 미국의 결속력을 약화시키는 모호한 정치적 입장을 피

력해서는 안 된다는 것이 보수적인 미국 중산층 관객들의 공통된 심정이었으며, 미국의 미술계는 침묵으로써 그러한 요구에 응답했다. 2002년 록펠러 센터에 전시 중이던 에릭 피슬(Eric Fischl)의 조각 「추락하는 여인」 *Tumbling Woman*이 9.11의 희생자를 연상시킨다는 이유로 작가의 동의 없이 갑자기 철수된 사건, 2004년 샌프란시스코의 카포비앙코 갤러리(the Capobianco gallery)가 당시 논란이 되었던 미군의 포로 학대를 재현한 그림(「학대」 *Abuse*, Guy Colwell)을 전시했다는 이유로 공격당한 일, 2005년 그라운드 제로에 건설된 인터내셔널 프리덤 센터에서 개최 예정이던 인류의 폭력성에 대한 전시가 그 불편한 다원적 시각(폭력의 역사는 미국을 포함해 누구에게나 자행된 자기반성의 역사라는 관점)으로 인해 취소된 것 등은 포스트 9.11 시대에 위축된 미국 예술계의 상황을 예시하는 사건들일 것이다. 미술 비평지 『옥토버』(October)는 2008년 겨울호의 전면을 할애하여 9.11 이후 미국 미술의 위축과 침묵을 다양한 시각에서 조망한 바 있다.[6] 포스트모던의 자유로운 사상적 기류를 억압하는 어떤 "정치적 편집증"(political paranoia)이 미국 문화 전반에 퍼지고 있었던 것이다.[7]

단토의 전시 「9.11의 예술」은 9.11과 같이 결코 예술화할 수 없는 정치적 재난을 주제로 삼았다는 점에서 9.11 이후 미국 문화의 시류를 거스르고 있었다. 단토의 전시는 그날 오프닝 행사에 참여한 많은 이들에게 국가적 위기에도 시들지 않는 미국 문화의 진정한 가치를 확인시킨 반면, 침묵과 애도의 순간에 '떠들

썩한 문화적 잔치'를 여는 부적절함과 당혹감을 동시에 선사하고 있었던 것이다.[8] 그러니 단토가 오프닝 연설에서 언급한 라이딩스바드의 조각과 재난의 순간에 '뗏목'으로서 그것의 부조리한 역할은 단순한 농담 이상의 의미를 갖는다. 그 농담의 이면에는 재난의 시대에 예술의 역할에 대한 어떤 자조 섞인 질문들이, 그날의 참석자 모두가 인식하고 있었지만 그 누구도 쉽게 꺼내지 못한 다음과 같은 질문들이 내포되어 있다. '예술이 슬픔을 연장하고 고통을 반복하는 것 외에 무엇을 더 할 수 있을까? 재난의 희생자들과 그 고통스러운 기억을 고스란히 간직한 채 살아남은 자들에게 예술이 온전한 위로와 치유의 도구가 될 수 있을까? 예술이 정말 물에 빠진 사람을 구할 수 있을까?'

9.11 테러라는 현실의 물리적 재난 앞에서 예술은 자신의 수사적 형식으로 결코 아무런 구조 행위도 할 수 없다. 라이딩스바드의 「레이스 메달리온」은 스스로를 물에 띄워 누군가를 구하지 않는 한, 재난 앞에 그저 무용한 '예술-대상'에 불과하다. 어쩌면 예술은 단토가 '예술종말론'에서 도식화했던 것처럼 모더니즘의 무구한 환원적 지평을 거치고, 포스트모던의 종잡을 수 없는 '일상화'와 '다원주의'를 통과해, 9.11의 4주기인 그날에 이르러서조차 세계 속에서 자신이 무엇인지, 무엇을 할 수 있는지 답할 수 없음으로써 자신에게 부여된 종말의 어떤 암울한 측면을 증명해버린 것인지도 모른다. 라이딩스바드의 거대한 삼나무 조각을 뗏목으로 사용하리라는 단토의 농담은 그러한 시도의 '절박함'과

'불가능성' 사이로, 종말 이후에 대한 '기대'와 '좌절' 사이로 그렇게 자신의 숨겨진 가시를 드러낸다.

2. 예술의 종말

단토는 전시의 서문에 "「9.11과 예술」이 예술이란 무엇인가라는 질문으로서 그리고 어떻게 그것이 종교와 철학과 아울러 헤겔이 절대정신의 현현이라 부른 순간에 봉사할 수 있는지에 대한 질문으로서 기획되었다"라고 적고 있다.[9] 헤겔의 미학은 바로 그러한 이념의 도래를 위해 헌신하는 예술의 역사적 구조를 규명하는 것이었으며, 이 미학 체계 안에서 예술은 절대정신의 '현상'(現象)을 위해 부단히 노력하고 그로 인해 고양되며 결국 그 정신의 도래와 함께 '과거의 것'이 된다.[10]

역사를 추동하는 정신의 절대적 원칙이 예술로 하여금 자신과 연관된 모든 역사적 사태들을 주시하고 드러내도록 요구하며, 예술이 이러한 정신의 요구를 충족시키는 순간 그것은 완성되고 종말하는 것이다. 예술의 종말에 관한 단토의 이론은 바로 이러한 미학적 헤겔주의의 묵시론적 예언을 바탕으로 쓰였다. 단토에 따르면 고전 시대의 '재현'과 근대의 '환원'이라는 예술의 역사적 '내러티브'들은 각각 실재나 순수 등으로 변주될 절대성의 어떤 영역을 위해 발전을 거듭해 온바, 그것의 귀착지인 워홀의 '브릴로 박스'와 같은 사물-예술들은 절대성을 향한 예술의 역사

적 도정을 완성함과 동시에 예술을 일상의 사물들과 '지각적으로 식별 불가능'하게 만들고, 그렇게 예술을 어떤 외부('예술이란 무엇인가'라는 존재론적 질문을 개시하는 철학의 영역)로 몰아감으로써 그것의 종말을 시연하고 만다.[11]

그러나 단토의 종말론을 예술의 종말에 대한 헤겔의 주장에 한정시킬 수는 없다. 왜냐하면 단토가 주장하는 예술의 종말은 항상 그 헤겔주의적 파토스 안에, '종말 이후'에 대한 긍정적 조망을 남기고 있기 때문이다. 무엇보다 단토는 바자리(Giorgio Vasari)와 그린버그(Clement Greenberg)로 대표되는 미술사의 내러티브들을 각각 모방과 순수성이라는 기준을 통해 예술과 예술 아닌 것들을 분리해 내는 '자격박탈의 역사'(History of Disenfranchisement)로 보았으며, 브릴로 박스와 같은 '사물-예술'의 등장은 그러한 역사적 내러티브의 붕괴와 새로운 시작을 알리는 서막이었다.[12] 즉 단토에게 예술 종말의 시대란 "예술을 규정하는 선험적 구속들이 사라진 시대로서 그 어떤 것도 시각적인 작품이 될 수 있는" 해방의 시대이며, 따라서 그것은 예술의 중지가 아니라 확장, 모든 예술적 실천과 감상을 포용하는 '다원주의'와 다원적 '비평'이 활성화되는 시대인 것이다.[13]

그런데 이 확장은 '모든 것이 모든 시대에 가능한 것은 아니'라는 뵐플린의 말(단토가 종종 인용하는)처럼 항상 당대성의 영향을 받는다. 다시 말해 예술이란 역사의 진보에 의해 과거로 밀려나는 고정되고 수동적인 사태가 아니라, 바로 그 '역사에 의해

지표화되는' 능동적 사태라는 것이다.[14] 단토는 한 글에서 이러한 확장의 과정이 그가 "이유의 담론"(the discourse of reasons: 작품성의 이유를 설명하는 담론)이라 부른 역사적으로 조건화되는 경험과 지식 체계("충분히 당대적인 sufficiently up-to-date")에 의해 발생한다고 적고 있다.[15] 단토에게 '예술계'는 바로 이 '이유의 담론'을 이끄는 당대의 지식 체계이며, 이를 통해 미술의 역사적 내러티브들로 식별 불가능한 대상들(브릴로 박스 등)의 예술성이 식별된다. 바자리 시대에 가능했던 것이 오늘날 불가능하거나 무의미해지고, 반대로 오늘날 당연한 예술의 형식을 과거에 상상할 수 없었던 이유는 한 시대의 '테스타두라'(Testadura: 예술 문외한을 지칭하는 단토의 용어)가 다른 시대의 형식을 이해할 경험과 지식을 갖출 수 없기 때문이며, 그렇게 당대의 경험과 지식은 예술의 과거성을 야기할 뿐만 아니라 새로운 예술의 내용과 형식을 규정하는 근거가 된다.[16]

단토에게 역사의 한정된 내러티브 밖으로 예술을 재위치 시키는 원칙은 예술 작품을 역사적 서사나 양식의 산물이 아니라 당대에 고유한 경험과 지식을 포괄하는 보다 광범위한 의미의 구현체로 보는 것이다. 단토에게 예술 작품은 항상 "무엇에 관한 것"(about something)이며, 그것의 "의미를 육화시키는"(to embody its meaning) 실천이다.[17] 이때 육화된 의미란 단순히 작품이 어떤 의미를 내포한다는 뜻이 아니라 화자의 의도에 따라 올바로 해석되기를 기대하는 고양된 분석의 상황을 말한다.[18] 상점의 브릴로

박스가 소비를 촉진하는 모종의 의미를 전달함에도 불구하고 예술이 아닌 반면, 지각적으로 식별 불가능한 미술관의 브릴로 박스가 예술일 수 있는 것은 그것이 비누 상자로서 자신의 용도 밖으로 작가의 예술적 의도를 육화하며 '예술계'와 같은 당대의 지식 체계 속에서 예술의 존재론적 변화에 대한 중요한 질문을 제기하는 대상으로 해석될 수 있기 때문이다. 포스트 내러티브 시대의 예술은 이처럼 형식적 특정성이 아니라, 형식과 내용 사이의 정합성, 즉 헤겔이 미학 강의에서 자연미와 대비되는 예술미의 요체로 설명한("예술에서는 외적인 것이 그 안에 머무는 내적인 것과 조화를 이룸으로써 외적으로 드러나야 한다")[19] 바로 그 육화된 이념(embodied idea)으로 존재한다.

3. 칸트적 전회

단토에게 다양한 의미들이 육화되고 새롭게 해석되는 다원주의적 예술의 시대는 취미판단의 선험성과 특정한 형식의 배타적 권리를 옹호했던 칸트-그린버그 미학주의의 대척점에 자리 잡는다. 그뿐만 아니라 단토가 그린버그의 형식주의 내러티브가 끝났다고 말하는 것은 칸트주의자로서 그린버그의 자기-비판적(매체-특정적) 태도가 더 이상 현대미술의 탈형식적 전이를 설명할 수 없다는 회의에 기반한다.[20] 그런데 반칸트주의자로 여겨졌던 단토가 그의 후기 저작들에서 다시 칸트에 주목하는 것은 의

미심장해 보인다.[21] 단토는 '정신(spirit)의 육화'라는 헤겔 미학의 강령이 칸트에 의해 이미 언급되었다는 사실에 주목한다.[22] 칸트는 판단력비판에서 아름다움을 자연미와 예술미로 구분하고 전자를 '자유로운 미'로, 후자를 '의존적인 미'로 규정하며 헤겔과 다른 미적 위계를 상정했지만 결코 후자인 예술 작품을 취미판단에서 배제하지 않는다.[23] 오히려 칸트는 자연미와 예술미 모두가 "감각적 이념(aesthetic idea)의 표현"이라고 말함으로써 예술 작품의 미적 판단을 합목적적인 형식성에 의거할 뿐만 아니라 정신의 작용으로 보고자 했는데, 단토에게 이는 '육화된 의미'로서 예술의 형식과 이념 사이의 정합성을 예시하는 중요한 단서가 된다.[24] 칸트에게 정신(spirit)이란 "마음에 생기를 불어넣어 주는 원리"이고 이 원리야말로 "감각적 이념들을 현시하는 능력"이다.[25] 그리고 칸트에게 훌륭한 예술 작품이란 이러한 이념을 관객의 마음속에 전달할 수 있는 감각적 배열을 구상하는 천재적인 능력에 의해 완수된다. 즉 칸트의 천재 개념은 "주체가 자신의 인식 능력(상상력과 오성)을 자유롭게 사용할 때 발휘되는 천부적이고 독창적인 재능"을 의미하며, 칸트가 예술 작품에서 정신의 중요성을 말할 때 그는 바로 이 인식 기능을 말하고 있는 것이다.[26]

단토는 판단력비판의 후반부에 강조되는 이와 같은 '정신'에 대한 논의를 통해 "칸트가 헤겔이 『미학 강의』에서 말한 것을 향해 조금씩 나아간다"라고 적고 있다.[27] 알려진 바대로 헤겔

이 (칸트와 달리) 예술미를 자연미보다 우위에 둔 이유는 자연과 달리 예술은 '자의식'을 가지고 있으며, 이 자의식을 통해 "예술 안에서 존재를 정신적인 것으로 복귀시키고, 그 정신에 적합하도록 현상"하기 때문이다.[28] 단토가 두 철학자들에게서 발견하고자 했던 예술가의 참된 모습은 "이념을 감각적 매체를 통해 육화(embody)하는 방법을 알아내는 자"였던 것이다.[29]

단토의 후기 이론에서 이러한 칸트의 견해야말로 예술의 존재 근거에 대한 오랜 질문을 그 어떤 철학적 손실도 없이 (형식에서) 다시 정신의 영역으로 복귀시키는 결정적인 단서가 된다. 왜냐하면 생각을 통해 의미를 발견하는 것은 인간의 근본적인 성향이며, 판단력비판의 주요한 목적은 (그린버그가 오해한 바와 같이) 예술 작품의 물리적 형식을 규정하는 것이 아니라 그러한 인간의 이성 활동과 감각적 대상들 사이의 구조적 정합성을 규명하는 것이기 때문이다. 헤겔은 이러한 정합성이 완성되는 순간, 즉 "정신이 예술 속에서 비로소 자신의 고유한 내면성으로 심화되는 순간" 예술의 역사적 임무는 종결된다고 주장했다.[30] 칸트에게 이러한 정합성은 예술미가 이념의 상징으로서 인간의 영혼과 상상력에 호소하고 언제나 '은유'의 형식으로 주체의 무관심한 판단을 유도하는 한 영원히 지속가능한 것으로 여겨진다. 디어뮈드 코스텔로(Diamuid Costello)는 칸트주의자로서 단토가 '무엇에 관한 것' 그리고 '의미의 육화'라는 정의를 통해 예술의 수사적 (은유적) 차원을 강조하고, 관객의 다원적 해석을 요청함으로써

주관적이며 동시에 보편적인 예술의 의미화를 가능케 했으며, 이를 통해 헤겔의 종말적 사관을 넘어 지속할 수 있게 되었다고 주장한 바 있다.[31] 어떤 칸트적 보편성이 헤겔주의가 단토에게 허락한 역사적 지평 너머에 움트고 있다. 적어도 단토가 예술의 종말 이후에 다원주의와 비평(생각)의 이름으로 예술의 부활을 예고하는 것 그리고 종말한 예술의 '식별 불가능'할 정도로 일상적이고 비예술적 형식들을 9.11의 전시에 다시 소환하는 배경에는 바로 이러한 칸트주의로의 영민한 전환이 뒷받침되어 있는 것이다.

4. 종말의 예술

따라서 단토에게 9.11과 같이 거대한 역사적 부정성 앞에서 예술의 운명은 그 부정의 정신을 온전히 현상하는 어떤 '종말의 문법'에 의해 완성 혹은 종결될 것이며, 동시에 그 문법의 수혜자들이 내리는 주관적이고 다원적인 판단 안에서 다시 부활하게 된다. 재난 앞에서 예술은 재난이라는 감각적 이념을 육화함으로써 혹은 재난과 '식별 불가능'한 재난적 대상이 됨으로써, 자신의 역사적 임무를 그리고 정신의 재림을 위한 자기 '변용'(transfiguration)을 완수하는 것이며, 이 변용의 일상적 보편성 안에서 재난의 정신(spirit)에 응답하는 결코 합일될 수 없는 새로운 주관적 목적성을 발견하게 되는 것이다. 단토는 같은 전시 서문에서 재난 예술의 위기와 애도의 방식에 관한 다음과 같은 일화를 소개한다.

슈베르트가 죽자 그의 동생은 슈베르트의 마지막 악보를 조각조각 잘라서 형이 가장 총애했던 제자들에게 보냈다고 한다. 이 행동은 그 악보들을 절대 건드리지 말고, 누구에게도 보이지 말자는 (제자들의) 주장만큼이나 이해될 법한 애도의 방식일 것이다. 만약 동생이 그 악보를 불태웠다 한들, 그것 또한 애도다.[32]

비트겐슈타인이 했다는 이 말은 종말의 형식('찢어진 악보')을 예시하며, 동시에 판단의 다원성과 보편성('그것 또한 애도이다')이 주는 부활의 계시와 위안을 심원한 은유로 드러낸다. 악보는 찢어지고 불태워져서, 즉 거장의 죽음을 현상하는 가장 완전한 종말의 형식을 통해 완성되고, 악보의 종말은 그것을 각자의 주관성 속에서 애도의 형식으로 합목적화하는 주체들에 의해 보편적 공감을 얻으며 지속되는 것이다.

「9.11의 예술」에 출품된 예술 작품들(특히 제프리 론의 찢어진 벽보들, 루치오 포지의 얼룩진 구름 사진, 레슬리 킹 헤몬드의 제단, 어술라 본 라이딩스바드의 파헤쳐진 나무 등)은 분명 슈베르트의 마지막 악보처럼 대중의 기대에 반하는 일상적("daringly ordinary")이고 모순적 양태("the zero degree of art"/"inevitably oblique")로 죽음을 애도한다.[33] 그것들은 건드리지 말아야 할 죽음과 상실의 고통을 건드림으로써, 그러한 고통을 그저 말없이 묵상하고자 했던 대부분의 미국 시민들을 자극했다. 그러나 '그것 또한 애도'다. 거대한 역사적 부정성의 시대에 예술이 진정한 애도의 표현을 통해

부정으로 도래한 정신의 징후를 드러낼 수 있다면, 그것은 그러한 애도로서 예술의 성공임과 동시에 그것의 종말, '찢어지고 불태워진 악보'처럼 파국적인 표상으로 나타나고 만다.[34] 죽은 자를 애도하는 비가(悲歌)는 노래이며 동시에 (결코 노래일 수 없는) 울음으로서 애도의 임무를 수행하는 것이다. 「9.11의 예술」은 이런 면에서 애도의 역사적 절대성을 위해 그 무엇도 감내하는 애도, 자기 파괴적인 애도의 성격을 띤다. 그것은 어떤 형식으로도 그처럼 커다란 고통이 애도될 수 없다고 말하는 애도, 무언가를 창조하는 대신 일상의 아픈 흔적들을 선택하고 마는 애도, 예술의 종말을 고백하는 애도다.

종말의 형식이란 이처럼 단토가 과거에 '식별 불가능성'으로 설명하고자 했던 예술과 일상의 뒤섞임 그리고 그러한 변용의 혼란과 모순을 통해 철학적 사유와 비평의 역사적 당위성을 일깨우는 실천이다. 악보 그 자체는 예술이 아니다. 그것은 브릴로 박스와 같이 그저 일상의 사물일 뿐이다. 그러나 그 악보가 누군가에 의해 어떤 미학적 의도를 갖는 대상으로 선택된다면, 다시 말해 '육화된 의미'로서 감상과 해석을 촉발한다면 그것은 이미 일상의 악보를 넘어서는 어떤 심리적 형질 변화를 수반한다고 볼 수 있다. 단토는 예술과 일상의 구분이 무화되는 작품의 심리적 형질 변화를 그의 마지막 책에서 "깨어 있는 꿈"(wakeful dream)이라 부른 바 있다.

나는 '육화된 의미'(embodied meaning)라는 예술에 대한 내 초기 정의를 예술가의 기술(환영주의의 실재 없이 완벽한 실재를 구현하는 기술/혹은 이상적인 외관 속에 본질로 향하는 길을 숨기는 기술)에 관련된 또 다른 조건을 통해 더욱 풍부하게 만들기로 결심했다. 데카르트와 플라톤에 기반해서 예술을 '깨어 있는 꿈'(wakeful dream)으로 정의할 것이다. 사람들은 예술의 보편성을 설명하고자 한다. 내 생각에 모든 사람이 모든 곳에서 꿈을 꾼다. 대개 우리가 잠들 것을 요구하면서 말이다. 그러나 깨어 있는 꿈은 우리로 하여금 깨어 있도록 요구한다. (…) 나는 깨어 있는 꿈이 잠들었을 때 꾸는 꿈보다 더 나은 것이라 생각하기 시작했다. 왜냐하면 그것은 (타인과) 나눌 수 있기 때문이다. 따라서 깨어 있는 꿈은 사적인 것이 아니며 바로 이 점이 예술 앞에서 모두가 함께 웃고 우는 이유를 설명해 준다.[35]

깨어 있는 꿈이란 말 그대로 깨어 있는 상태로 꾸는 꿈, 따라서 현실에 중첩된 꿈이다. 깨어 있는 꿈은 너무 생생해서 현실과 '식별 불가능'하고 현실에 영향을 미친다. 단토는 이 깨어 있는 꿈이 잠든 상태에서 꾸는 내밀하고 사적인 꿈과 달리 '타인과 공유할 수 있는 보편적 경험'이며, 현실의 경험과 '동일해 보이지만 내재적인 차이를 가짐'으로써 그 꿈을 공유하는 타인들로 하여금 '깨어 있도록' 혹은 잘 드러나지 않는 차이에 주목하고 그것으로부터 의미 있는 해석을 산출하도록 독려한다고 말한다.[36] 슈

베르트의 찢어진 악보처럼 말이다. 찢어진 악보는 누군가의 사적인 창작물(예술/꿈)이지만 동시에 깨어 있음(전시됨)으로 해서 공적이고 보편적인 호소력을 갖는다. 그것은 또한 완전한 현실의 외양으로 우리를 혼란스럽게 하는 동시에 현실과 내밀한 차이를 그 안에 감춤으로써 우리에게 현실에 대한 보다 고양된 인식을 갖게 한다. '깨어 있는 꿈'이란 이처럼 가장 종말적인 순간에 지극히 일상적인 외양을 하고 나타나 지고한 '변용'을 이루는 대상에 대한 우리의 무구한 감각 경험을 일컫는 말이다. 모두가 잠든 사이 홀로 깨어 있었으나 마치 꿈처럼 '촉지할 수 없었던', 그럼에도 불구하고 확신에 찬, 막달라 마리아의 부활한 예수에 대한 경험처럼 말이다.[37]

만약 그렇다면, 9.11의 예술들은 워홀의 비누 상자에게는 아직 일렀던 '변용의 구원적 함의'—여전히 일상적인 인간의 모습이지만 더 이상 인간이 아닌 신으로 변용된(transfigured) 부활의 예수처럼—를 비로소 자신의 승화된 고통의 일상성을 통해 시연하고 증명한 것이 아닐까? 단토가 1960년대 뉴욕의 한 갤러리에서 마주친 브릴로 박스는 종교적 함의를 가득 품은 '변용'이라는 말의 무게를 감당하기에 다분히 피상적이고 세속적인 것이었다. 그러나 재난의 시대에 슈베르트의 악보와 같은 일상의 사물이 야기하는 변용의 효과는 이제 거의 완전히 영적인 변화와 도약이라는 성서적 의미를 구현하고 있는 것처럼 보인다. 왜냐하면 재난 예술의 일상적 변용은 워홀의 그것처럼 '표면적이고 배후에

아무것도 없는' 공허한 기표의 놀이로서 실행되는 것이 아니라, 재난의 시대라는 역사적 경험과 인식에 의해 지표화되는 자동성과 당위성으로 대상의 질적 변화를 도모하고 있기 때문이다.

단토가 브릴로 박스 앞에서 느꼈던 예술의 존재론적 위기와 변화의 기운처럼, 오늘날 우리도 「9.11의 예술」에 출품된 론의 벽보 사진들, 킹 헤몬드의 제단 공물들에서 목격되는 '일상의 아픈 변용'들을 통해 예술의 또 다른 존재론적 위기와 변화를 감지한다. 미술사를 가능케 했던 근대의 진보적 사관의 붕괴와 예술의 다원성을 보장했던 포스트모던의 우울하고 폭력적인 결말이야말로 오늘날 새로운 종말의 서사를 구성하는 배경이 되었으며, 어쩌면 이것은 예술이 처한 보다 실증적이고 돌이킬 수 없는 종말의 국면인지도 모른다. 그렇다면 1960년대에 다소 일러 보였던 변용의 시간차는 역사의 종말이 공공연히 언급되는 오늘날에 이르러서야 비로소 극복되었다고 말할 수 있겠다. 종말의 형식은 종말의 시대에 이르러서야 감지되는 예술의 완전한 정신적 도약의 순간, '외적인 것이 그 안에 머무는 내적인 것과 완벽히 조화를 이루는' 순간, 그 외면으로부터 모든 부가적인 형식이 소거되며, 따라서 예술과 일상의 구분이 혹은 울음과 비가의 구분이 사라지는 그런 극적인 변용을 통해 완성되는 육화된 이념의 형식이다.

종말의 형식은 따라서 미(beauty)라고 하는 예술의 관습을 그대로 따르지 않는다. 종말의 시대에는 "예술이 일깨워야 할 매우

다양한 범위의 감정들이 있으며" 특히 고통과 혐오의 감정들은 마치 '분노와 울분을 일깨울 목적으로 그려진 다비드의 「마라의 죽음」'처럼, 또는 '연민을 환기하기 위해 고통에 몸부림치는 성자들을 묘사한 반종교개혁의 화가들'처럼 "고통스럽고 혐오스럽게 표현하는 것이 더 적합한 것"이다.[38] 단토는 종말의 감정에 적합한 비미(非美)적 미감을 '내재적인 미'(internal beauty)라고 부른다.

> 내재적 미는 (칸트가 자연미에 대해 주장한 세계와 인간들 사이에 깊은 조화와 같은) 형이상학적 가정을 요구하지 않는다. 내재적 미는 감정(feeling)이 예술 작품을 기능케 하는 사유들(thoughts)과 연결되는 하나의 방식을 보여 준다. 물론 예술 작품에서 감정과 사유를 연결하는 다른 방식들도 있다. 혐오와 욕망, 숭고 그리고 연민과 공포 등 헤겔이 미학적인 것으로 다룬 방식이 그것들이다. 그리고 이러한 (동시대의) 방식들은 어째서 예술의 종말에 대한 헤겔의 강력한 주장에도 불구하고 예술이 인간의 삶에 여전히 중요한가를 설명해 준다.[39]

슈베르트의 찢어진 악보가 애도의 예술일 수 있는 것은 그것이 외적으로 아름다워서가 아니라 거장의 죽음(사유)을 찢어질 듯한 상실의 마음(감정)과 연결하기에 '더욱 적합한' 내재적 형식이기 때문이다. 그것은 마치 유태인 학살의 아픈 역사를 환기시키는 볼탕스키(Christian Boltanski)의 헌옷 무더기(「리저브 캐

나다」*Reserve Canada*, 1988)처럼, 쓰촨 대지진의 붕괴된 학교 건물에서 억울하게 죽은 아이들이 남긴 수천 개의 가방들(「기억하기」*Remembering*, 2009, 아이 웨이웨이)처럼, 토마스 허쉬혼(Thomas Hirschhorn)의 죽음 이미지로 가득 찬 현수막들(「헤아릴 수 없는 현수막」*The Incommensurable Banner*, 2007)처럼, 일상의 재난적 사물들을 변용시켜, 관객으로 하여금 그것의 내재적이고 필연적인 인과에 대해 사유하게끔 만드는 철학적 예술이다. 이러한 일상의 대상들 앞에서 예술이라는 관습은 분명 '과거의 것'처럼 보인다. 위에 언급한 작가들이 선택한 사물들—헌 옷, 헌 가방, 현수막—은 그것들이 자아내는 진부하고(일상적이며 식별 불가능하고) 불쾌한 감정으로 인해 예술 애호가들의 반감을 사기도 한다. 예술을 대대로 규정해 오던 그 어떤 내러티브에도 속하지 않는 이 변용된 일상들은 그렇게 예술이 종말에 이르렀음을—그 어떤 예술적 전례에 의해서도 당대의 감정이 온전히 표현될 수 없음을—재확인시키는 동시에 종말의 시대에도 여전히 표현해야 할 무언가가 우리 삶에 남아 있음을 웅변하는 종말의 형식인 것이다.

5. '변용'의 밤

9.11 이후, 올바른 예술적 애도의 방식이 예술계에서 논쟁적으로 고민되고 있을 때, 뉴욕의 시민들은 저마다 자신의 소중한 물건들을 들고나와 거리 곳곳에 제단을 만들고 그것을 정성껏 꾸미

며 죽음을 추모했다. 희생자와 실종자의 사진들이 덧붙여지고 꽃과 촛불이 제단들을 장식하고 밝히자 마치 중세의 제단화처럼, 제프리 론의 사진들과 킹 헤몬드의 전위적인 제단 예술들처럼 하나의 형식이 되었다. 예술인 듯 아닌 듯 혹은 (비가처럼) 노래인 듯 울음인 듯 애도는 그렇게 표현을 얻는다. 예술이 종말한 곳에서 지극히 일상적인 것들이 나름의 변용을 통해 합목적성을 수립하며 다시 과거에 예술이었던 것을 지속하고 있는 것이다.

단토는 후일, 밤이 내려앉은 그날 9.11의 뉴욕 거리를 장식한 이 제단들을 '최초의 9.11 예술'로서 기억한다.[40] 거리를 가득 메운 촛불들은 칸트가 '내 안의 도덕법칙의 표상으로서 커다란 경외와 감탄의 마음으로 우러러보았던 밤하늘의 총총 빛나는 별들'처럼 숭엄하게 재난의 밤을 밝히고 있었던 것이다.[41] '물에 빠졌을 때 그 누구도 예술 따윈 상관하지 않으리라'는 단토의 염려는 수많은 제단들이 증명한 숭고한 정신의 내재적 표상성에 의해 새로운 판단을 얻었다. 그 제단들은 고통을 재현하거나 죽음을 이해하기 위해서가 아니라 오늘날 도처에 널린 재난의 공간에서 '어쩌다 우연히 살아남은' 자들이 먼저 간 이들에게 바치는 감각적 헌사다. 모두가 그리고 모든 것이 결국 소멸되고 말 이 종말의 시대에 우연히 살아남았다는 부채감, 소멸의 흔적을 보존하면 그 소멸의 대상이 영속하리라는 부질없는 자기 위안, 그리고 도저히 이해할 수 없는 역사의 그 흉포한 전진을 의아해하며, 우리는 예술을 만든다. 재난의 예술은 9.11의 밤거리를 가득 채운 제단들처

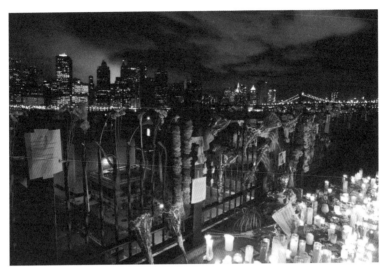

24. 뉴욕 국제무역센터 테러 발생 3일 후
2001년 9월 14일 금요일의 브루클린 하이츠

럼 그리고 찢어진 슈베르트의 악보 조각들처럼 결코 이해할 수
없는 상실과 애도의 편린들을 우리에게 던진다. 애도의 가능성과
불가능성 사이에서, 예술인 듯 아닌 듯, 조각나고 분해되고 텅 빈
파국의 형상으로 예술은 종말의 세계에 작은 구원의 약속을 남
기는 것이다.

주

1 Linda Yablonsky, *Storm and Drang*, Art Forum (September 14. 2005), http://www.
 artforum.com/diary/id=9488

2 전시는 단토가 9.11 테러 1주기 때 네이션지에 기고한 글 "9.11의 예술(*The
 Art of 9/11, Mama build me a fence*, The Nation, September 5, 2002)"에서 언급
 된 전시 계획을 실행에 옮긴 것이다. 전시의 개요와 기획 의도 그리고 참
 여 작가들과 인용된 작품들에 대해서는 다음의 갤러리 웹사이트를 참조
 할 것. https://apexart.org/exhibitions/danto.php

3 Apex 갤러리에서 제공하는 작가 노트 참조. https://apexart.org/images/dan-
 to/artiststatements.pdf

4 Theodor W. Adorno, *Negative Dialectics*, London: Routledge,1990, p. 362. "고문
 당하는 사람이 비명을 지르듯, 고통은 표현의 권리를 갖는다."

5 Julie Keller, *After the attack, postmodernism loses its glib grip*, Chicago Tribune,
 September 27, 2001; Jonathan Mandell, *9/11 and Inappropriate Art*, Gotham Ga-
 zette, September 9, 2005 참조.

6 더 자세한 논의는 최종철, 「'재난의 재현'이 '재현의 재난'이 될 때 ― 재
 현 불가능성의 문화정치학」, 『미술사학보』 42, 2014, pp. 66~94 참조.

7 Judith Butler, *Precarious Life: The Powers of Mourning and Violence*, London: Ver-
 so, 2006, p. 2.

8 Linda Yablonsky, *Storm and Drang,* unpaged.

9 Arthur Danto, "9/11 Art as a Gloss on Wittgenstein", 2005(전시 서문) http://www.apexart.org/exhibitions/danto.htm, 2021. 9. 20.

10 게오르그 W. 프리드리히 헤겔, 『헤겔 미학 Ⅱ』, 두행숙 옮김, 나남출판, 1996, pp. 420~429.

11 Arthur Danto, *The Transfiguration of the Commonplace*, Cambridge: Harvard Univ. Press, 1981 그리고 *After the End of Art*, Princeton: Princeton Univ. Press, 1997 참조.

12 Arthur Danto, *The Philosophical Disenfranchisement of Art*, in The Wake of Art: criticism, philosophy, and the ends of taste, Amsterdam: G+B Arts, 1998, pp. 63~80 참조.

13 Danto, *After the End of Art*, p. 47.

14 *Ibid.,* p. 196.

15 Arthur Danto, *Beyond the Brillo Box*, New York: The Noonday Press, 1992, p. 40.

16 Arthur Danto, *Artworld*, in Philosophy Looks at the Arts, ed. Joseph Margolis, Philadelphia: Temple Univ. Press, 1987, pp. 154~167.

17 Danto, *The Transfiguration of the Commonplace*, p. 79(무엇에 관한 것) 그리고 pp. 145~146[육화: 이 글에서 단토는 육화를 신의 현현(appearance)이 갖는 재출현(re-present)과 제정(enactment)으로 구분하여 기술하고 있다. 후일 단토는 여러 글(*After the End of Art*, p. 195; "Embodied Meanings, Isotypes, and Aesthetical Ideas", The Journal of Aesthetics and Art Criticism 65, 2007 Winter, p.152)에서 '일상의 변용'에서 복잡하게 논술된 예술의 정의를 위와 같이 요약하고 있다].

18 Danto, *The Transfiguration of the Commonplace*, p. 125. 단토는 다음과 같이

도식화한다. "대상 o는 오직 그것을 작품으로 변용(transfigures)시키는 기능이라 할 수 있는 해석 I 아래에서만 예술 작품이 된다: I(o) = W."

19 게오르그 W. 프리드리히 헤겔, 『헤겔미학 I』, 두행숙 옮김, 나남출판, 1996, p. 222.

20 Danto, *After the End of Art*, p. 98.

21 다음과 같은 후기 저작들을 말한다. *The Abuse of Beauty*(2003), *Embodied Meanings, Isotypes and Aesthetical Ideas*(2007), *Kant and the Work of Art*(2008), *What art is*(2013).

22 Arthur Danto, *Kant and The Work of Art*, in *What art is*, New Heaven: Yale Univ. Press, 2013, p. 117.

23 임마누엘 칸트, 『판단력비판』, 이석윤 역, 박영사, 2017, p. 160.

24 같은 책, p. 186. "미(그것이 자연미든 예술미든)란 감각적 이념의 표현이라 부를 수 있다."; Danto, *Embodied Meanings*, p. 127. "An aesthetical idea (of Kant) is really, as it turns out, an idea that has been given sensory embodiment — he uses 'aesthetic' in the way it was used by Alexander Baumgarten, where it generally refers to what is given to sense. What is stunning is that he has stumbled onto something that is both given to sense and intellectual — where we grasp a meaning through the senses, rather than merely a color or a taste or a sound."

25 *Ibid.*, p. 123(칸트, 『판단력비판』, p. 178).

26 *Ibid.*, pp. 118~119(칸트, 『판단력비판』, p. 183).

27 *Ibid.*, p. 118.

28 헤겔, 『헤겔미학 I』, p. 28(서문), 223. "진정으로 중요한 것은 예술 속의 정신"인 것이며, Danto, *Kant and the Work of Art*, p. 121.

29 위의 글, p. 123.

30 헤겔, 『헤겔미학 Ⅱ』, p. 420.

31 디어뮈드 코스텔로에 따르면 칸트주의자로서 단토적 예술의 이러한 지속성은 의미의 육화가 항상 은유의 형식으로 드러나며, 이러한 은유가 관객들에게 미치는 무한한(혹은 다원적인) 해석의 가능성에 달려 있다. "the theory secures the openness and inexhaustibility of metaphorical meaning at the ground level; as such, the richness of a metaphorical meaning will be dependent to a significant degree on the knowledge, sophistication and interpretative élan of its audience — as with artistic meaning in general." Diamuid Costello, "Danto and Kant, Together at Last?" in New Waves in Aesthetics (e-book), ed. Kathleen Stock and Katherine, 2008, p. 258.

32 Danto, *9/11 Art as a Gloss on Wittgenstein*(이 문구는 2002년 네이션지 글의 서두에도 인용되었다).

33 Danto, *The Art of 9/11, Mama build me a fence*, unpaged.

34 종말적 예술의 '파국적 형식'에 관해서는 다음을 참조하라. Theodor W. Adorno, *Late Style in Beethoven*, in *Essays on Music*, ed. Richard Leppert, trans. Susan H. Gillespie, Berkeley: University of California Press, 2002.

35 Arthur Danto, *What art is*, New Heaven: Yale Univ. Press, 2013, pp. 48~49. 단토의 '깨어 있는 꿈'에 대한 더 자세한 해설은 다음의 논문을 참조할 것. 장민한, 「단토가 예술을 '깨어 있는 꿈'이라고 정의한 이유는? — 예술적 수사로서 은유, 양식, 미적 속성」, 『美學』 83-2, 2017, pp. 121~150.

36 같은 책, p. 49.

37 단토는 '변용'(transfiguration)의 종교적 의미를 깊이 인식하고 있었다. 그는 이미 『일상적인 것의 변용』 서문에서 변용이 지닌 종교적 의미를 설명하고 있으며, 특히 『예술의 종말 이후』에서는 이러한 변용이 일상적인

것에 대한 경배의 차원으로 기획되었음을 밝히고 있다. "변용은 종교적인 개념이다. 그것은 그 단어가 처음 나타난 마태복음에서 신이 된 인간을 경배하기 위해 사용됐던 것처럼, 평범한 것에 대한 경배의 의미가 있다"(Danto, *After the End of Art*, pp. 128~129).

38 Arthur Danto, *The Abuse of Beauty*, Chicago: Open Court, 2003, p. 120.

39 같은 책, p. 102.

40 Danto, *9/11 Art as a Gloss on Wittgenstein*. 9.11 테러 직후 유니온 스퀘어를 비롯한 도시 곳곳의 공원과 거리에 무수한 제단이 설치되었다. 미 전역의 학교에서 어린이들이 손수 그린 그림들을 보내왔고 이 그림들과 편지들은 무역센터 주변 담장과 건물에 부착되었다. 뉴욕시는 도시 곳곳에 설치된 추모 제단을 옮기고 사진을 찍어 뉴욕시 기록보관소에 영구 보관키로 했다.

41 임마누엘 칸트, 『실천이성비판』, 김석수·김종국 역, 한길사, 2019, p. 353.

출전_「'예술의 종말' 그리고 '종말의 예술': 아서 단토의 「9.11의 예술」 전시에 대한 소고」, 『미술이론과 현장』 vol. 0, no. 33, 2022, pp. 63~84.

도판 목록

이 책의 도판 대부분은 저작권자의 저작권 기부를 통해 사용되었습니다. 이미지 사용을 허락해 주고 고해상도 파일을 제공해 주신 작가, 갤러리 관계자 분들께 감사드립니다. 다만, 저작권자와 미처 연락이 닿지 않아 사용 허가를 받지 못한 일부 이미지는 확인되는 대로 해당 처리 절차를 밟겠습니다.

이미지 사용을 허락해 주신 저작권자 분들께
진심으로 감사드립니다.

1. 장민승, 「보이스리스(voiceless)—검은 나무여」, 2014, 흑백 단채널 비디오, 25분, © 장민승

2. 장민승, 「보이스리스(voiceless)—마른 들판」, 2014, 가변 크기, 한지에 실크스크린 프린트, © 장민승

3. 장민승, 「보이스리스(voiceless)—둘이서 보았던 눈」, 2014, 컬러 단
 채널 비디오, 1시간 30분, ⓒ 장민승

4. 세월호를 생각하는 사진가들, 「아이들의 방」, 2015, 컬러사진, 가
 변 크기, ⓒ 4.16기억저장소

5. 정운(세월호를 생각하는 사진가들), 「아이들의 방—유예은」,
 2014~2019, 컬러사진, 가변 크기, ⓒ 4.16기억저장소

6. 안규철, 「우리 아이들을 위한 읽기」, 2016, 사운드 설치, 가변 크
 기, 경기도미술관, 안산, ⓒ 안규철·국제갤러리

7. 홍성담, 「세월오월」, 2014, 걸개그림, 250×1050cm, ⓒ 홍성담

8. 홍성담, 「물속에서 스무날 1」, 1999, 캔버스에 혼합재료, 65×
 53cm, ⓒ 홍성담

9. 홍성담, 「욕조—어머니, 고향의 푸른 바다가 보여요」, 1996, 캔버
 스에 유채, 193×122cm, ⓒ 홍성담

10. 홍성담, 「골든타임—닥터 최인혁, 갓 태어난 각하에게 거수경
 례하다」, 2012, 캔버스에 유채, 194×265cm, ⓒ 홍성담

11. 홍성담, 「신몽유도원도」, 2002, 캔버스에 아크릴릭, 290×900cm,
 ⓒ 홍성담

12. 홍성담, 「바리깡 1—우리는 유신스타일」, 2012, 캔버스에 유채, 194×130.5cm, ⓒ 홍성담

13. 홍성담, 「김기종의 칼질」, 2015, 캔버스에 아크릴릭, 162×130cm, ⓒ 홍성담

14. 인양된 세월호, 2017년 3월, ⓒ 해양수산부

15. 카라바조(Caravaggio), 「메두사의 머리」*Head of the Medusa*, 1597, 캔버스에 유채, 60×55cm, 우피치미술관

16. 데이비드 알렌(David Allan), 「그림의 기원(코린트의 아가씨)」*The Origin of Painting*(*The Maid of Corinth*), 1775, 목판에 유채, 31× 38.7cm, 스코틀랜드 국립미술관

17. 복화술사 테리 베넷(Terry Bennett)과 꼭두각시 레드 플란넬(Red Flannels), 작가 및 연도 미상

18. 정연호, 「수면 위로 드러난 진실은?」, 2017, 컬러사진, 가변 크기, ⓒ 정연호·서울신문사

19. 조반니 벨리니(Giovanni Bellini), 「피에타」*Pieta*, 1460, 목판에 템페라, 107×89cm, 브레라미술관

20. 어슐라 본 라이딩스바드(Ursula von Rydingsvard), 「레이스 메달리

온」*Lace Medallion*, 2002, 시더목, 102.5×93.5×9 in, ⓒ Ursula von Ry-
dingsvard

21. 신디 셔먼(Cindy Sherman), 「무제」*Untitled*, 2004, 컬러사진, 139.7×
137.2cm, ⓒ Cindy Sherman

22. 제프리 론(Jeffrey Lohn), 「무제」*Untitled*, 2001, 컬러사진, 가변 크
기, ⓒ Jeffrey Lohn

23. 레슬리 킹 헤몬드(Leslie King-Hammond), 「새로운 조상들을 위한
기도: 9.11의 전사 영혼을 위한 제단」*Prayer for the New Ancestors:
Altar for the Warrior Spirits of 9/11*, 2001, 복합 매체, 가변 크기, ⓒ
Leslie King-Hammond

24. 뉴욕 국제무역센터 테러 발생 3일 후, 2001년 9월 14일 금요일의
브루클린 하이츠, ⓒ Image Bank